Guitar magazine ギター・マガジン

DVD&CD學習法!
吉他
速彈入門

RittorMusicMook
http://www.rittor-music.co.jp/

overlop music 典絃音樂文化
國際事業有限公司

DVD&CD學習法!
吉他 速彈入門

目錄 CONTENTS
Page

DVD／CD 的使用方法

利用附錄 DVD／CD 所收錄的影像／音源，
來瞭解所有課程！

本書所介紹的技巧及樂句,都收錄在附錄的DVD&CD當中。
除了照片和插圖之外,同時也確認DVD&CD的內容,
相信會更容易理解演奏方法。

●關於DVD／CD的收錄內容

當你看見這個圖示, 表示 DVD／CD 裡有收錄課程的影像／音源。
詳細內容請參考右頁。

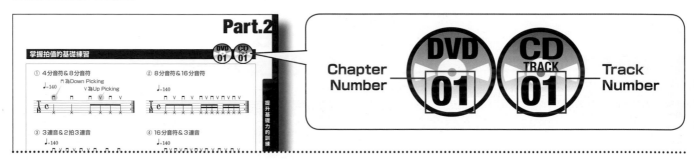

●DVD的播放方式

進入主選單 MAIN MENU 之後會出現課程目錄, 請自行選擇想看的章節。若是按下 ALL PLAY 的選項, 將從第一章依序播放至最後。 另外, 在進入主選單之後, 點選 PREVIOUS 會回到前一個選單頁面;而點選 NEXT 則會跳至下一個選單頁面。

主選單

章節選擇畫面

教學畫面

DVD／CD 的收錄內容

※CD Track 40～56在示範演奏之後，還收錄了只有背景的音源。
　請於練習時多加利用。

開始演奏之前

本書網羅了速彈吉他所需的各式技巧。
正因速彈難度高，更需具備紮實的演奏力。
首先來學習建構基礎的各種要素。

1 速彈吉他的族譜

隨著時代變遷，吉他速彈的風格也不斷在改變。
儘管不了解吉他歷史也能彈速彈演奏，
但了解起源會讓學習變得更有樂趣！

吉他速彈的英雄

如今不單單只有Hard Rock及Heavy Metal，就連其他樂風的吉他手也都在彈速彈。這都要歸功於歷史上的"吉他英雄"！

●吉他速彈的先驅

回顧搖滾史，於60年代發跡的"三大巨頭"—**Eric Clapton**（The Yardbirds、Cream）、**Jeff Beck**（The Yardbirds）及**Jimmy Page**（The Yardbirds、Led Zeppelin），以藍調搖滾為根基各自發展出獨特的手法，讓吉他成為主角的音樂風格逐漸成型。

70年代後，擅長"古典速彈（Classical）"的**Ritchie Blackmore**（Deep Purple、Rainbow）受到全世界的喜愛。像是「Highway Star」、「Burn」等曲目，直到現在仍為速彈演奏的最佳範本。另一位帶有古典風格的吉他手是**Uli Jon Roth**（Scorpions、The Electric Sun）。而Jazz／Fusion方面的話則有**Al Di Meola**及**Allan Holdsworth**等人，大大開拓了速彈吉他的可能性。

◀ "速彈Hard Rock Guitar的第一人"—Ritchie Blackmore

●前所未有的速彈風潮！

順著這股風潮，於80年代登場的"王者"是**Yngwie Malmsteen**（Steeler、Alcatrazz、Rising Force）。承襲Ritchie Blackmore的古典風格並更上一層樓，讓"新古典（Neo Classcal）"被確立為一種獨自的音樂風格。

伴隨著Yngwie Malmsteen這號人物，開始出現許多速彈吉他的追隨者。於是高手如雲、競爭激烈的80年代成為速彈吉他的全盛期。其中包括**Paul Gilbert**（Racer X、MR.BIG）、**Tony Macalpine**（Vicious Rumors、UFO）等人都非常厲害，目前仍活躍於第一線。

●現今速彈風貌

即使因為Grunge Sound的大流行而造成Lead Guitar逐漸式微，但速彈的魅力仍然不減。進入21世紀後，世人再次認知到速彈吉他Solo的重要性。**Alexi Laiho**（Children Of Bodom）和**Matias Kupiainen**（Stratovarius）兩人可說是現代吉他英雄。

華麗地彈琴 — 無論在哪個時代、對於哪個世代都充滿了魅力！此時此刻正在閱讀本書的你，也請試著挑戰一下這些吉他英雄，帥氣地演奏吧！

※括弧內為各吉他手所屬樂團

令人憧憬的吉他英雄

讀完速彈歷史後, 要來認識各種風格的速彈名人。
任何學習都是從模仿開始。觀察自己崇拜的吉他英雄,

仔細聆聽並Copy他們的演奏, 是追求進步的重要過程!

Al Di Meola

　　對後世搖滾樂手產生莫大影響, 來自美國的Jazz／Fusion吉他手。70年代時愛用Les Paul型的吉他, 不過他彈Ovation Guitar也很有名。Al Di Meola以精準的Picking做衝擊又緊湊的Flamenco演奏, 掀起一股木吉他熱潮。是許多吉他手心目中的標竿, 有一種無可替代的存在感。

Allan Holdsworth

　　因 Soft Machine、UK 等Progressive Band而聲名大噪的英國籍吉他手。Allan Holdsworth善用大手彈廣音程, 其最大的特徵是那流暢又平穩的演奏, 且他獨特的演奏句型征服了不少吉他手。"Picking媲美Al Di Meola, 指彈則直追Allan Holdsworth" — 可說是所有吉他手的終極目標。

Frank Gambale

　　以"Speed Picking, 也就是小幅度掃弦(Economy Picking)"顛覆既往撥弦概念的澳洲籍Jazz／Fusion吉他手。就讀美國MI一年, 爾後成為該校講師。用獨創的Picking方式彈超越了一般常識的音程差。他的愛用琴是擁有輕薄琴身的Ibanez製吉他。

Yngwie Malmsteen

　　擁有眾多信徒, Metal界的吉他之神。他以高超的技巧成功地克服了原來用吉他根本無法演奏的光速樂句。Yngwie Malmsteen從瑞典隻身遠渡美國, 經過Steeler、Alcatrazz等團的洗禮, 目前組成自己的Solo Band並活躍中。不只因為技術, 也包含他激進的言論, 使其"王者"的封號並非浪得虛名。

Paul Gilbert

　　說到在日本人氣最高的速彈吉他手, 就屬 Yngwie Malmsteen 及 Paul Gilbert ! 與 Frank Gambale 相同, 就讀美國MI後成為該校講師。曾在Racer X、Mr. Big 擔任吉他手, 目前單飛活動中。他最大的魅力在於以精準無比的Picking及點弦技巧, 彈帶有機械感的旋律式演奏句型。

Ron Thal

　　因"Bumblefoot"時期的超絕演奏而被形容為"天才、奇才", 紐約出身的吉他手。在成為Guns N' Roses的吉他手之後更是聲名大噪。擁有超群的音感, 且演奏內容跳脫出框架, 充滿個人獨特的想法與創意!

2 適合速彈的吉他

雖然任何吉他都能速彈，但也有所謂"比較適合速彈的吉他"。
接下來要介紹能讓吉他變得更好彈的關鍵，以及各部位的名稱。

經典Model各部位的名稱

　首先，來確認一下吉他各部位的名稱。我想很多人可能
已經知道了，那麼請複習一下並好好記起來！

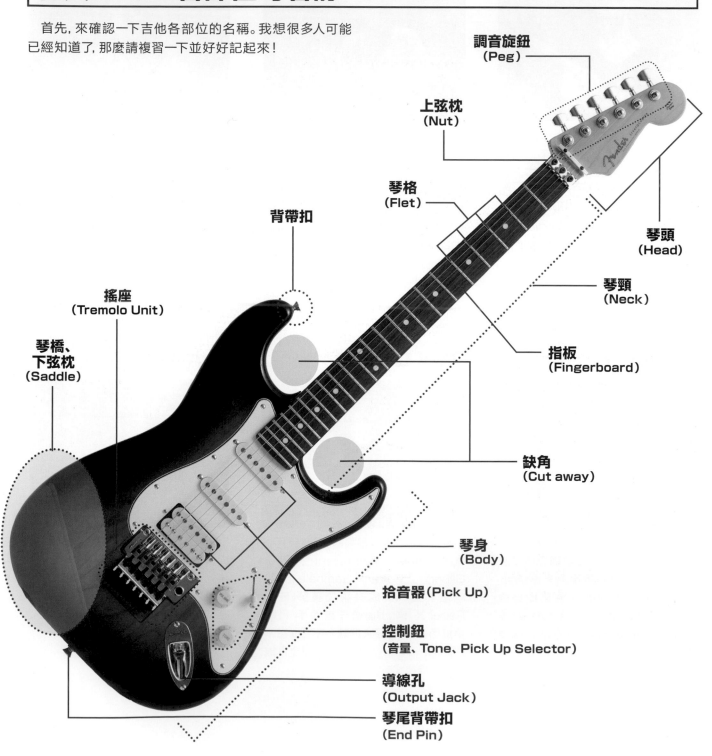

調音旋鈕
（Peg）

上弦枕
（Nut）

琴格
（Flet）

琴頭
（Head）

琴頸
（Neck）

指板
（Fingerboard）

背帶扣

搖座
（Tremolo Unit）

琴橋、
下弦枕
（Saddle）

缺角
（Cut away）

琴身
（Body）

拾音器（Pick Up）

控制鈕
（音量、Tone、Pick Up Selector）

導線孔
（Output Jack）

琴尾背帶扣
（End Pin）

琴身(Body)

根據不同的製造商及型號,吉他的形狀和使用的木材都不相同。電吉他(Electric Guitar、Solid Guitar)大多會用"赤楊木(Alder)"、"梣木(Ash)"、"椴木(Basswood)"等三種木材。和接下來所要介紹的琴身形狀相乘,決定了基本音色。

●琴身形狀(Body Shape)

Stratocaster型

正統型及之後追加了新創意的混合型,兼具以上兩種的優點,發售了許多Model。琴身具有良好的平衡,在速彈吉他手當中有著很高的人氣(照片❶)。

Les Paul型

特徵為單缺角(Single Cut away)的形狀,並以Archtop Type為主流。和Stratocaster型相比琴身較厚且琴頸較粗。不過拿Les Paul型的速彈吉他手也不在少數(照片❷)。

造型琴

以V型(照片❸)和Explorer Type為大宗,其他還有許多外表奇特、各式各樣的造型琴。這類型的吉他有些坐下來其實不好彈,卻很受到Metal系吉他手的喜愛。

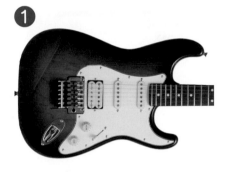

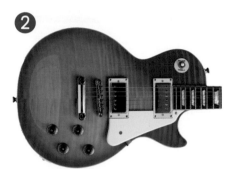

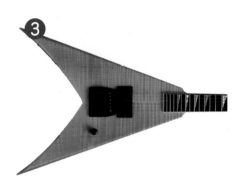

●缺角(Cut away)

高把位演奏時的按弦容易度,受到缺角形狀很大的影響。Stratocaster型是**"雙缺角(Double Cut away)"**,空間較大所以容易彈高把位(照片❹)。

Les Paul型的**"單缺角(Single Cut away)"**空間較小,相較之下高把位較不好彈(照片❺)。

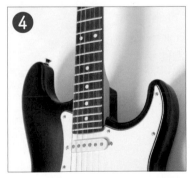

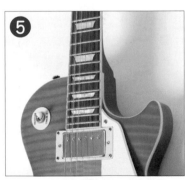

●人體工學(Contour)

拿吉他的時候,吉他和身體接觸的加工部位稱為Contour(人體工學加工)。Stratocaster型大多會在吉他碰到身體的琴身背面及正面(前手腕～手肘碰觸到的部分)切割出弧度(照片❻❼)。

Les Paul的琴則大多不做人體工學加工。也正因如此,優點是質量厚實所以延音(Sustain)較長。

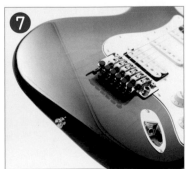

琴頸(Neck)

彈吉他時演奏者的手最容易碰觸到琴頸周圍。和琴身相同,琴頸也有不同的形狀。那麼就來介紹吉他手最為重視的琴頸部分。

●形狀

琴頸的形狀大致上可分為三種(圖①)。呈現三角形的V型(V Shape)、整體較圓的C型(C Shape),及指板附近較厚的U型(U Shape)。

雖然針對演奏者的手掌大小、喜好等等,這三種琴頸形狀都各自有支持者。不過對於速彈吉他手來說,C型當中整個琴頸較薄的"改良C型(Morden C Shape)"最受歡迎。

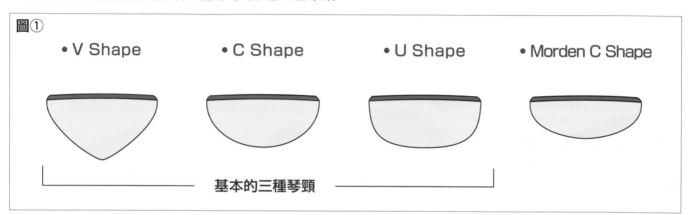

圖①
- V Shape
- C Shape
- U Shape
- Morden C Shape

基本的三種琴頸

●厚度

琴頸厚度和吉他彈起來順不順及音色都有很大的關聯。琴頸越厚音色越紮實飽滿(照片❶),而琴頸薄則共鳴佳、音色甜(照片❷)。

做速彈演奏時,大多數的速彈吉他手都認為琴頸薄的吉他比較好彈。

▲Les Paul等琴的琴頸較厚。

▲速彈吉他手偏好薄琴頸。

●凹槽指板(Scalloped Fingerboard)

Ritchie Blackmore 與 Yngwie Malmsteen都愛用琴格呈現半圓弧度的"凹槽指板"(照片❸❹)。

只要輕輕按弦就能產生顫音。然而缺點是必須經過練習才能彈出正確的音高。另外值得注意的是,由於指板幾乎沒有強度了,比一般的琴頸更加脆弱。

▲將琴格削成半圓弧度的凹槽指板 (Scalloped Fingerboard)。

▲也有只在高把位琴格做凹槽指板的設計。

●琴格數

琴格數會決定吉他的音域。典型的 Stratocaster型有21格(照片 ❺),按弦最高的音高為C#音。 Les Paul型最常見的則是22格的Model(照片 ❻),最高音高為D音。其他也有不少24格,能彈4個八度的吉他。

▲Vintage及它的復刻琴大多是21格的Model。

▲近年來流行22格的Model。

●琴衍的形狀

雖然只是小小的零件,琴衍形狀也會對音色及演奏力造成很大的影響(圖②)。

琴衍高度較低的"Small Type",音程準確又好按。而琴衍較高也較寬的"Jumbo Type"音色硬,容易做滑音及推弦技巧。

高度高卻窄,結合以上兩種優點的"Jumbo Medium Type"則經常用在High end吉他上。

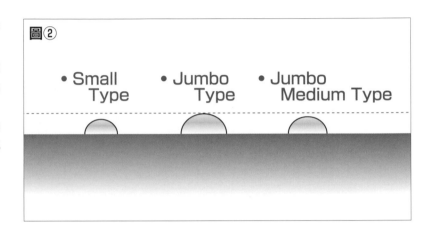

圖②

• Small Type • Jumbo Type • Jumbo Medium Type

●接合處(Heel)

連接琴頸與琴身,背面接合的部位稱為**"接合處(Heel)"**。根據不同接合方式,彈高把位時的感覺及音色差距很大。

接合方式主要分為以下三種。Stratocaster型大多是以螺絲固定的**"Bolt on neck"**(照片 ❼)。Les Paul型則大部分不使用螺絲,而是直接將琴頸與琴身黏合,稱為**"Set neck"**(照片 ❽)。琴頭至琴尾皆為同一塊木頭、一體成形的**"Through neck"**(照片 ❾),演奏力及延音效果較好。

在音色上,無論哪一種接合方式都各有特色。若注重彈高把位時的演奏力,就必須選擇接合處較不易形成阻礙的形狀。除了有Bolt on neck、Set neck、Through neck等接合方式之外,各家廠商也有製作將連接處磨成圓形的"Heelless加工"(照片 ❿)。

▲可以卸下琴頸的Bolt on neck。

▲在塗裝之前將琴頸與琴身組合起來的Set neck。

▲一體成形的Through neck。

▲高把位比較好彈,演奏力佳的Heelless加工。

11

3 進階調音法

為了讓演奏聽起來更完美，千萬不能偷懶，得時時做調整！
所以每次彈吉他前都要調音。
在這裡要介紹的是準確度非常高的"八度音調音法"。

各弦音高及譜例標示

首先，再次確認每條弦的音高（圖①）。身為一個吉他手一定要知道開放弦的音。還不曉得的人就趁現在記起來吧！

另外，吉他雜誌及適合中～上級者的教材，會同時出現六線譜和五線譜。為了有效活用開放弦，請參考圖②確認在五線譜上各開放弦的音高。

圖① 各開放弦的音

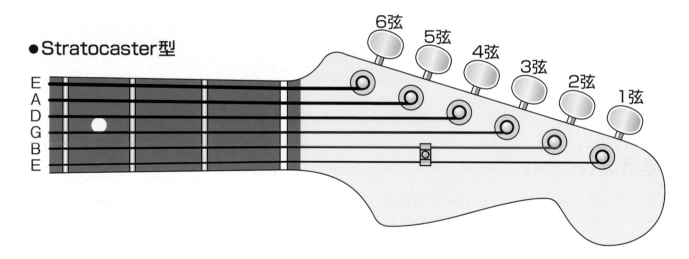

圖② 五線譜的標記

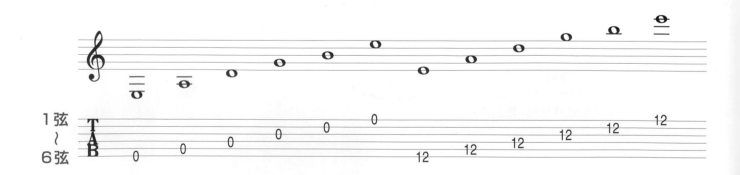

※標示在吉他譜上的音，則會比實際的音高一個八度。

八度音調音法（Octave tuning）

想要**正確調整每一格琴格的音高（尤其高把位那一側）**，"八度音調音法"正是其中一種方法。

一般調音方式是轉動琴頭的旋鈕。八度音調音法則是在那之後，也調整琴橋的下弦枕（照片❶）。

許多人在調音時都會省略這個動作，但這麼一來有可能讓你成為"琴格音癡（＝聽不出有某格琴格所發出來的音並不正確）"！當弦的粗細改變、或調整弦高時（詳細請參考P.76），都要不厭其煩地做八度音調音。

▲Stratocaster型小搖座琴的下弦枕。

八度音調音的重要性

若不做八度音調音，從低把位到高把位的音準（音高）都會跑掉（圖③）。吉他有各種不同的長度、弦也有不同的粗細，必須視情況做出適合的調整。

八度音調音法是邊使用調音器邊調整吉他的下弦枕。針對調音器則沒有特殊要求，只要一般調音時會用到的調音器都可以。請依照P.14所寫的順序，實際動手操作看看！

圖③

POINT　**不同型吉他的下弦枕**

根據搖座的不同，調整下弦枕的方法也有些不同。請參考下方照片，確認該如何調整自己的吉他。

另外，若是弦拉太緊就沒辦法順利移動下弦枕，所以請先將弦放鬆再開始作業。

小搖座 (Fender Type)

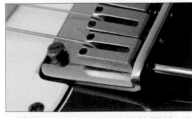

▲轉動琴橋靠近琴尾那側的螺絲。順時鐘（轉緊）轉動下弦枕會往琴尾移動；逆時針（轉鬆）轉動則往琴頭方向移動。

無搖座 (Stop Tail Type)

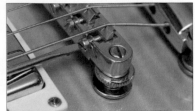

▲轉動支撐下弦枕的底座，靠近琴頭那側的螺絲。轉動螺絲的方向及下弦枕的移動方向和小搖座相同。

大搖座 (Floyd Rose Type)

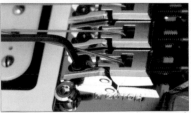

▲是用六角螺絲將下弦枕固定在琴橋底座（Bridge Plate）上。所以只要轉鬆螺絲就能解除鎖定，之後再用手前後調整。

八度音調音的順序

將按照順序說明八度音調音的作法。接下來要做的調整,也會影響到平時調音的準確度。請務必正確執行以下　　步驟。

STEP.1　調第12格的泛音

先將調音器接上,彈要調整的弦第12格的泛音(照片❶)。調整旋鈕直到調音器的指針(刻度)指向正中央(照片❷)。

▲在琴衍正上方觸弦,彈自然泛音。

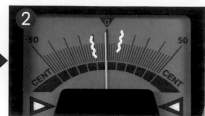

▲和一般調音時相同,讓指針指向正中央。

STEP.2　配合第12格的實音,調整下弦枕

在上一個步驟將泛音對準,接著彈第12格的實音(照片❸)。**調整過後,調音器的指針指向正中央就表示八度音也已經調準了。**

若指針偏移則意味著八度音不準,請參考照片❹❺的解說,慢慢調整下弦枕,並讓節拍器指針對齊中央。

❹ 指針偏向左邊(音太低)

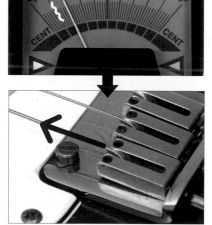

▲音程太低,導致調音器指針往左偏移。此時請將下弦枕往琴頭方向移動,將音調準。

❺ 指針偏向右邊(音太高)

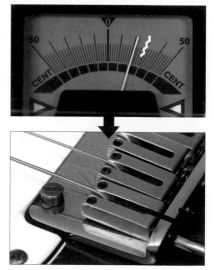

▲音程太高,導致調音器指針往右偏移。請將下弦枕往琴尾方向移動,將音調準。

▲像平常一樣按弦,彈第12格的實音。

STEP.3　重複STEP.1＆2,完成八度音調音!

調整過上弦枕,再次進行STEP.1的調音動作。重複STEP.1、2的過程,**讓第12格的泛音和實音對準,那條弦的八度音調音就完成了**(照片❻❼❽)。

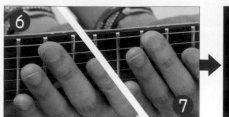

▲無論彈泛音(照片❻)還是實音(照片❼),調音器的指針都對齊中央(照片❽),就表示八度音調音已經完成!

4 有效的速彈練習法

光只是隨便亂彈是不會進步的！
為了彈出正確又好聽的速彈演奏，要介紹大家更有效率的練習法。
接下來所說明的幾個重點，請各位好好學起來！

使用音箱

　　雖然彈電吉他時不接音箱，還是能聽到些許聲響。但在這種情況下無法好好確認自己的演奏。不插電聽起來或許還過得去，只要一接音箱開破音演奏，就會冒出一堆雜音（圖①）。

　　想要消除接上音箱之後所產生的雜音，除了使用悶音技巧及調整Picking的力道之外，平常就要養成使用音箱的習慣。

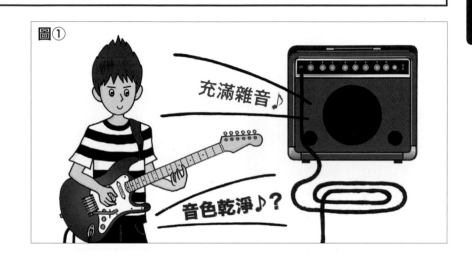

圖①
充滿雜音♪
音色乾淨♪？

音箱的三種音色

　　儘管是相同的樂句，演奏的力道也應隨著所需音色而改變。反過來說，只要善用音色變化，即使同一個句子也能做各式各樣不同的練習（圖②）。

　　試著將音箱設定成Clean、Crunch、High Gain三種音色。Clean Tone時若Picking不確實，聽起來就會髒髒的。所以演奏時要隨時注意右手的力道。Crunch Tone會因為Picking強弱而改變破音的音質，所以右手撥弦的力道必須一致。High Gain時很容易產生雜音，最重要的是用雙手悶掉不彈的弦。

　　只要在演奏時好好掌控破音音色，就能讓樂句聽起來更具有效果！

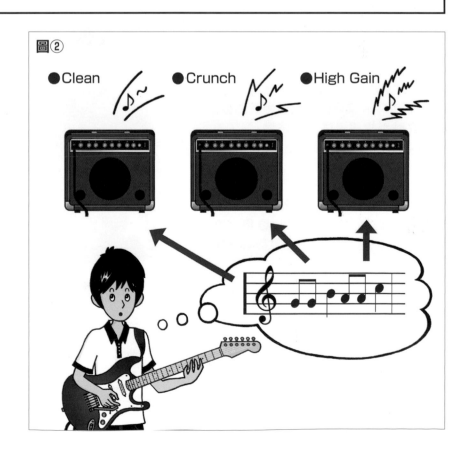

圖②
●Clean　●Crunch　●High Gain

別忘了熱身

彈吉他等同於做某項運動,尤其是速彈演奏。所以在彈琴之前,請養成熱身的好習慣。

手腕伸展運動

伸長左手手臂、手指朝上,慢慢將左手掌向後壓(照片❶)。保持這個姿勢約10秒鐘。反過來,左手手臂伸長、手指朝下,將手背往內壓(照片❷)。交換左右手重複相同的動作。

肩膀伸展運動

抬高手臂與肩同寬,用另一隻手扣住手腕並靠近身體,藉由此動作伸展肩膀(照片❸)。同樣交換左右手重複相同的動作。

另外,也建議各位可以按摩手掌及手指。

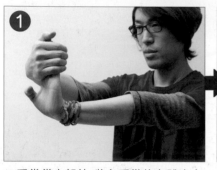

▲手掌掌心朝外,將左手掌往身體方向扳。

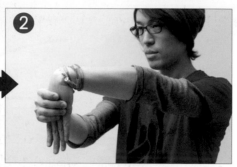

▲手掌掌心朝內,做伸展的動作。

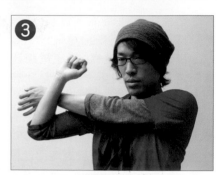

▲伸展左肩的姿勢。伸展右肩時,用左手扣住右手手腕。

坐著彈還是站著彈?

以何種姿勢彈琴會大大影響到練習成效,所以請再次確認自己的練習姿勢。

若是以上台為目標的吉他手,平時站著練習當然是最理想的。然而考慮到環境及時間性,要一直站著彈有些難度。而根據運指的不同,**某些樂句雖然坐著能彈,但站立時手指卻卡住沒辦法彈**。為了避免此種情況發生,要練習坐下來和站立時都維持相同的演奏方式。

首先安裝好背帶,確認站立時拿吉他的姿勢及狀態。接著坐下之後,再練習使用相同的運指方式演奏(照片❹❺)。這麼一來,就能盡量縮小坐著彈及站著彈的差異。

▲先站起來,決定好運指及Picking方式……

▲坐著練習時也用相同的彈法。

節拍器的正確用法

節拍器是練習時不可或缺的物品,能幫助維持正確節奏。但若是使用不當也很有可能會妨礙練習。

儘管根據演奏內容不同而有所差異,在使用節拍器之前,最重要的是先讓身體習慣所彈的樂句。尚未確認姿勢及指型是否正確就貿然使用節拍器,由於同時要注意節奏及演奏的內容,有可能造成兩邊都失敗的情形。建議先練習到一定程度,等到能順利彈完整句之後再使用節拍器,會比較容易跟上節奏。以上才是良好的節拍器使用法。

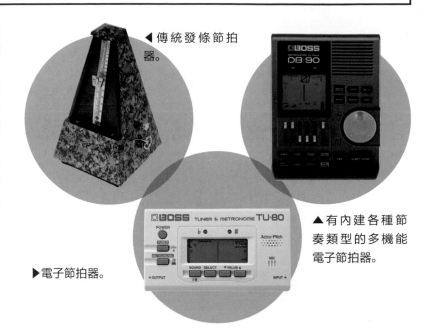

◀傳統發條節拍器。

▲有內建各種節奏類型的多機能電子節拍器。

▶電子節拍器。

關於練習速度

如同前述,演奏速彈樂句會建議先固定好姿勢再開始彈。首先,一邊讀譜一邊慢慢移動手指,在能不看譜就順利演奏之前,反覆做練習。

先習慣手指的動作,等到能彈出一定的速度之後再配合節拍器演奏。接下來,若已經能配合節奏正確地演奏,可以慢慢加快速度並**試著挑戰自己的極限!**

雖然本書的練習都有標示演奏速度,但沒有必要一開始就以相同的速度演奏。請先從自己能彈的速度開始,再視情況加快。

一日課程

"速彈最重要的就是練習!" 儘管如此,因為想挑戰的技巧太多而難以分配時間……有這種煩惱的人,讓我來為你推薦幾個練習計畫。

①集中練習某種技巧!

"這次來練習這個技巧!",訣竅是先決定好目標再集中練習。如果想學會掃弦技巧,那麼一整天只練掃弦就好。在熱情消退之前,整整練一個星期也沒關係! 或許有人會害怕"那其他技巧會不會退步啊……",一旦學會的技巧才沒那麼容易忘記呢!因為做了集中式練習,使得做某項技巧的能力大幅進步,才會覺得其他技巧好像退步了,這不過是種錯覺罷了(笑)!

②盡量拉長練習時間!

長時間做相同練習能找出自己的"最佳姿勢"。找出最佳姿勢之後會進步得更快。不過,可不能彈到手痛喔!

③比起短期特訓, 持續練習更有效

這一點似乎和②有些矛盾,不過在這裡指的是"每天都練習會比假日彈一整天來得更有效果!"。若是想要進步,就算一下下也好,希望各位能養成每天彈琴的習慣。

Part. 2 提升基礎力的訓練

彈速彈演奏必須具備一定的基礎力。
其中當然也包含姿勢及Picking方式等最初級的部分。
可千萬別太有自信，來複習一下吧！

1 適合速彈的姿勢及動作

速彈最忌諱的是多餘的動作。
無論Picking還是運指，只要做一點小小改進，
就能讓速彈變得更快更流暢！

站著彈的姿勢

　　根據每個人的手掌大小及手臂長度，拿吉他的方式自然不同。

　　將吉他背得低或背得高各有優缺點，請參考照片❶～

❸的解說及P.19的示範，試著找出最適合自己的彈琴姿勢。

偏高

▲左手手腕活動範圍變廣了。因視線容易看到指板，運指也變得輕鬆。然而，右手手腕動作受到侷限，較不容易Picking。

適中

▲雙手手腕都能靈活動作，在演奏上取得平衡，適合彈各種音樂曲風。建議先從這個高度開始練習，再慢慢降低（或提高）背琴高度。

偏低

▲當琴身位置偏低，琴頸的角度會更垂直，變得不容易運指。相反地，右手手腕的活動範圍變廣，也有人覺得這樣比較好Picking。

如何決定吉他的高度

重視演奏力

　　拿起吉他,淺淺坐在椅子上。背帶不宜過短或過長,請適當調整長度。這麼一來無論站著還是坐著,吉他的高度都會在差不多的位置(照片❹❺)。不習慣站著彈的人,可以先從這個高度開始練習。

▲調整好背帶長度,無論坐著(照片❹)還是站著(照片❺),吉他都會在相同的高度上。

重視美觀

　　身為一個Rocker,帥氣度也很重要對吧?有人會為了好看而把吉他背得很低。然而,再怎麼追求視覺效果也有個限度。

　　右手輕輕往下垂,要確認Picking時是否能確實撥到第1弦(照片❻)。必須伸直手臂才能彈到第1弦的姿勢,在演奏上會產生很大的不便(照片❼)。

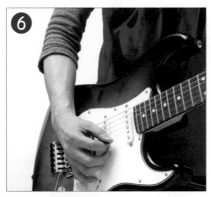

NG

▲讓手肘及手臂有活動的空間,找出最適合Picking的高度。

▲過度伸直手臂則無法正確的Picking,且力道也會不夠!

坐著彈的姿勢

　　練習時最好別席地盤腿而坐,而是要坐在椅子上(照片❽)。

　　有靠背及扶手的椅子會卡到琴頸跟手肘,進而影響到彈琴的動作。可以的話請盡量避免。如同照片❾,最好是選擇沒有扶手的圓形椅子。

挺~

▲坐在椅子上記得挺胸!

▲坐著彈的時候,選擇合適的椅子。

Picking的基本

決定好彈琴姿勢,接下來要確認實際演奏時的Picking方式。

只是胡亂擺動右手,是不可能彈出好聽的速彈演奏。為了彈高速樂句,右手必須迅速擺動。此外,**Picking時還**

有一個重點,就是要彈出好聽的音色。請參考以下所介紹的重點,學會在Picking時掌控音色!

●Picking・POINT

在Rock Style的吉他演奏,所謂好聽的聲音指的就是"飽滿的音色"。試著在中段Pick Up附近(若是雙線圈拾音器(Humbucker)的琴,則是在兩顆Pick Up中間)Picking,便能彈出飽滿的音色(照片❶)。

習慣之後,可以嘗試在彈不同條弦時,再細分為**"彈低音弦在中段Pick Up偏後的位置撥弦"、"彈高音弦在中段Pick Up偏前的位置撥弦"**(照片❷)。

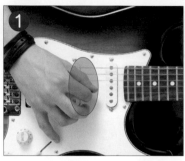
▲注意Picking的重點,彈出飽滿的音色!

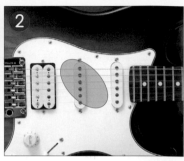
▲習慣之後,根據不同條弦改變Picking的位置。

●Picking的動作

為了讓Picking動作更安定,建議可以活用手腕關節的部分(照片❸❹)。請參考下方的[**手腕的擺動方式**],目標是能流暢且簡短有力地擺動手腕。

雖然也可以在弦移的時候微微調整指尖的角度。但單靠指尖動作,Picking的強度會不夠,所以事實上並不推薦這樣的做法。請各位先學會建議的Picking姿勢,再嘗試去調整指尖的角度。

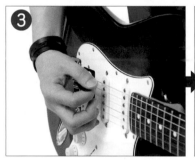
▲Picking時擺動手腕……

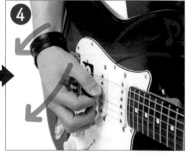
▲具有攻擊性,力道十足的音色。

●手腕的擺動方式

那麼,來看看實際上該如何擺動手腕。

說到在Picking時擺動手腕,一般人都會握起拳頭左右擺動(照片❺),但想要更省力,就得以手腕為軸心旋轉(照片❻)。請想像拿扇子搧風的動作,是不是比較容易理解呢?這麼做能以最小幅度擺動、快速撥弦。而且動作雖小,卻能彈出充滿力道的音色!

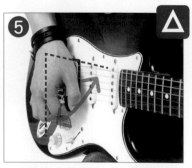
▲並不是手腕朝內,左右擺動手掌……

▲嘗試在Picking時以手腕為軸心旋轉。

運指的基本

　　緊接在Picking之後, 要來確認運指的基本。

　　速彈演奏有許多複雜且運動量大的運指動作。所以該如何有效率地動作, 正是分出勝負的關鍵點。為了成為技巧派吉他手、靈活舞動手指, 必定要重視運指的基本。

●放鬆手指

　　這也是Picking的要訣之一, 演奏時最重要的是必須放鬆手指(照片❼)。

　　若左手過度使力, 不僅運指容易亂掉, 音高也會不準(照片❽)。注意隨時放鬆自己的手指。

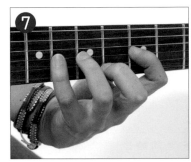

▲不過度使力, 輕巧地運指。　▲用力過度手指會變得不靈活, 而且不好移動。

●立起手指!

　　除了按封閉和弦或使用關節按弦之外, 都必須立起手指, 從弦的正上方觸弦(照片❾)。若手指塌掉, 就會不小心碰到目標弦以外的弦, 彈不出漂亮的音色。

　　另外還有一個重點, 那就是在同一格琴格當中, 會建議在靠近琴衍的附近按弦(照片❿)。儘管這些內容相當基本, 幾乎每本教材都會提到, 還是不免俗的得說明一下。希望大家能養成良好的按弦習慣。

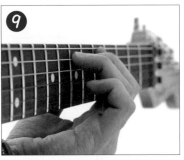
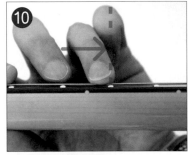

▲手指和指板垂直, 從正上方按弦。　▲按弦時盡量靠近琴衍!

●拇指的位置

　　根據拿吉他的姿勢和演奏風格的不同, 拇指握法也不同(參考P.25), 將拇指放在不適當的位置, 形成奇怪的按弦姿勢, 甚至有可能造成手的不適。從正上方來看, 拇指和食指的位置在同一條直線上是最理想的狀態
(照片⓫⓬)。

　　不過, 根據演奏的樂句可以試著上下左右移動拇指, 找出好彈的姿勢。總之請於演奏時隨機應變。

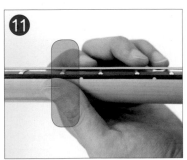

▲基準是食指和拇指在同一條線上。　▲拇指擺在不恰當的位置, 造成手腕的負擔。

2 演奏正確的音值！

在音樂理論當中，"音值" 指的是音符的長度。
掌握音值非常重要，是基本中的基本。
為了學會讀譜，必須先了解關於音符的知識。

音符的長度

音符有許多種類，分別代表不同的長度。若能藉由這
些音符來判斷出節奏，吉他演奏力將會大幅提升。

首先請看下圖，確實記住這些基本的音符！

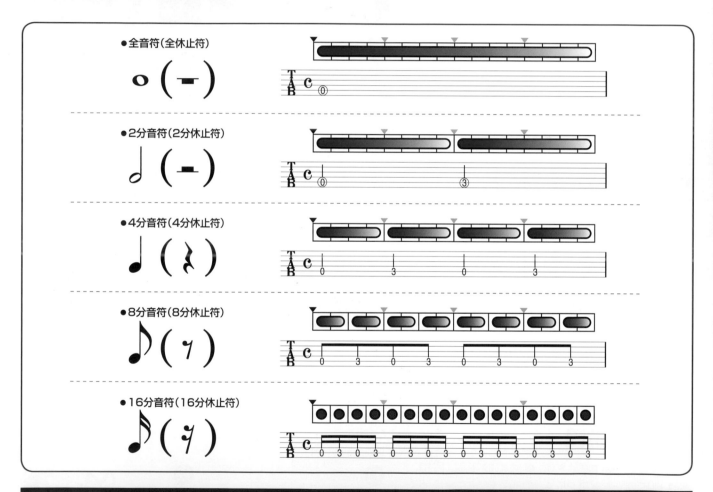

其他音符

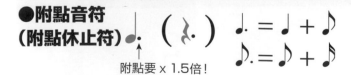

●附點音符（附點休止符）

附點要 x 1.5 倍！

在音符（休止符）的右側加上一個點，**長度變成 1.5 倍的附
點音符（附點休止符）**。雖然變成要用數學方法做計算，比起
用兩個音符來標示，加上附點之後更能細微地展現出音符的長
度。

●連結線

連結線　圓滑線

在相同音高的音符下方畫上一條弧線，稱為 "連結線"，要
將兩個音符的長度加總起來。而畫在不同音高音符下方的弧線
則是 "圓滑線" 意指圓滑地演奏。

掌握拍值的基礎練習

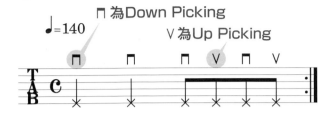

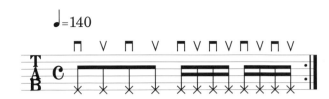

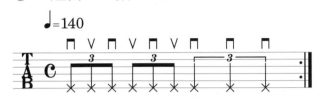

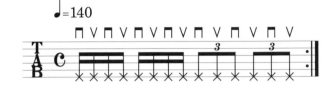

　　為了讓大家記住各種音值,舉出以下4種常見的節奏範例,請試著練習看看。

　　①是4分音符和8分音符的組合。②正好為①的兩倍,是8分音符及16分音符的組合。③是將4分音符分成三等份的3連音,和將2拍分成3等分的2拍3連音。最後④是16分音符及3連音的組合。

　　無論彈哪一個譜例,為了讓Picking聽起來更集中,要悶掉第6弦的開放音。

　　③和④的3連音,小心別因心急而讓拍子亂掉,平均將1拍(2拍)分成三等份。請參考附錄CD＆DVD,演奏出正確的音值。

掌握拍值的練習樂句

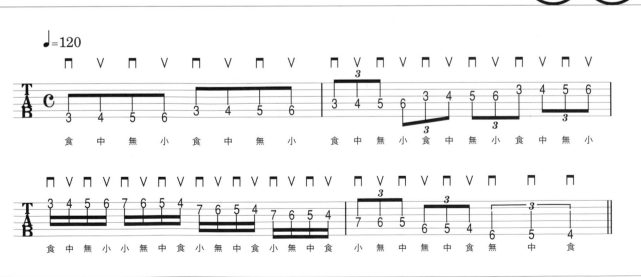

　　過了上面那一關,接著來挑戰在六條弦上做移動的機械樂句。機械式樂句通常會維持相同的節奏,但在這裡要試著在不同音值間轉換。轉換的時候小心拍子不要亂掉,並彈出乾淨的音色。

　　剛開始練習時,不需在意譜例所標示的演奏速度。配合自己的速度慢慢練習即可。

3 撥弦訓練

要說 "Picking的好壞會決定整體音色品質" 也不為過。
接下來要從Pick的種類、Picking姿勢到撥弦的方式，做詳細的說明。
請藉由撥弦訓練提升自己的演奏技巧！

如何選擇Pick

撥弦訓練的第一課,是介紹速彈演奏不可或缺的Pick。

Pick有各種不同尺寸及形狀,各有特色。想成為厲害的速彈吉他手,首先得找出適合自己的Pick！

●形狀

各家廠商製作了各式各樣的Pick,形狀不一樣握起來感覺當然也不同。以下要介紹幾種容易入手的基本款及其特徵。

①淚滴型（標準）

形狀如同垂下的淚滴,所以稱為淚滴型(Teardrop)。有各種顏色、厚度、材質,種類豐富。是從速彈到節奏吉他等都適用的萬能Pick。若不知道該如何選擇,就先從淚滴型下手吧。

②淚滴型（小）

又稱為Mandolin Pick,仍保持淚滴形狀。由於尺寸較小,容易傳達手指力道的輕重,需要多花一點時間練習如何握Pick。

③Jazz Type

先Pick前端的形狀稍有不同,無論在爵士吉他手還是搖滾吉他手當中都頗有人氣。據說前端最尖的類型（第Ⅲ型）最受技巧派吉他手的歡迎。尼龍材質相當具有耐久性,能彈出圓潤的音色。

④三角型（正三角形）

表表面積較大,具有安定性且容易握的Pick。三個角都能拿來使用所以相當符合經濟效益(笑)。除了照片上的正三角型,還有前端較為圓滑的御飯糰型。

●厚度

根據Pick厚度不同,會產生不同的音色。基本上Pick越薄低頻越弱且不具攻擊性,高頻部分比較明顯;相反地, Pick越厚越容易呈現出低頻且帶有攻擊性,但高頻就變得不明顯,所以難以掌控細微的Picking動作。

其他方面,例如各種Pick在觸弦瞬間的彈性也會有所差異,請嘗試看看各種不同類型的Pick。

●防滑

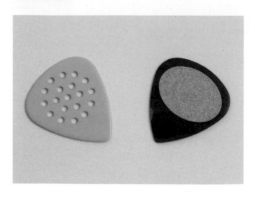

若演奏時覺得Pick容易滑掉(不好握),可以用看看做了防滑加工的Pick。有在上方穿洞(照片左)及貼上止滑墊(照片右)等不同的加工方式。

關於Picking

Pick的拿法及觸弦方式都會影響到音色。

這次要針對這兩個主題,更深入研究關於Picking的知識。

●拿法

雖然每個人不盡相同,但不管何種拿法,都必須在手放鬆的狀態下握Pick。若是緊握Pick,就彈不出乾淨又漂亮的音色。還有可能因為受到右手Picking的影響,連左手運指也亂了步調。請參考下方❶〜❹的照片及解說,重新檢視自己拿Pick的方式。

拿得較淺

❶

將Pick握得較淺,此種拿法無論硬Pick還是軟Pick都適用。不過當要快速交替撥弦時,則容易吃弦吃得太深,這點必須注意。

拿得較深

❷

將Pick握得較深,同樣適用於硬Pick和軟Pick。尤其最適合拿來彈音數較多的高速樂句及節奏緊湊的Backing。

用指尖握Pick

❸

此握法容易做較柔和的Picking。缺點是若沒有好好觸弦,Pick很難發揮效用。不過在習慣之後,同樣能彈出力道十足的音色。

靠近手指根部

❹

技巧派吉他手常用的握法。將Pick拿在靠近拇指根部的位置,只要稍微使力就能彈出力道來,但較難表現出細微的部分。

●觸弦角度

Pick觸弦的角度、深度,會對手指造成不同的壓力。進而影響到Picking的容易度及音色。

只要做出細微調整,就會大大影響到演奏速度。請各位一定要積極研究與嘗試。

縱向角度

為了讓交替撥弦的音色顆粒一致,Down Picking及Up Picking要以相同角度觸弦。

隨時注意讓Pick和琴身呈現垂直角度(照片❺)。若觸弦的角度塌掉,Down Picking及Up Picking的音色就會不同,音色顆粒也會隨之改變(照片❻)。

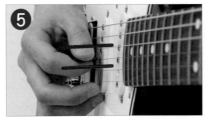

❺

▲無論Down Picking或Up Picking,Pick都和琴身保持垂直!

❻ **NG**

▲改變Pick的角度,Picking速度就會變慢。

橫向角度

Pick前端的觸弦角度也很重要。

Pick前端的角度偏琴頭方向,所發出的音色較溫暖(照片❼)。反之,若角度是偏琴橋方向,音色較銳利(照片❽)。而Pick前端的角度與指板垂直,音色則屬於以上兩種的中間(照片❾)。

❼

▲Picking時Pick前端朝向琴頭。

❽

▲Picking時Pick前端朝向琴橋。

❾

▲Picking時Pick前端和指板垂直。

各種Picking方式

其實Picking也有各種不同的方式及手順。若能根據所彈的樂句, 靈活運用各種Picking方式, 就能彈得更順手並發出好聽的音色。自然而然也就能帥氣地速彈。

以下要介紹的是以Picking為中心的練習, 能幫助你學會Picking的基本!

交替撥弦(Alternate Picking)的基本

練習範例也收錄在其中

●交替撥弦的動作

"交替撥弦(Alternate Picking)"指的是交替向下撥弦(Down Picking)及向上撥弦(Up Picking)的Picking方式。由於保持一定的Picking週期, 容易維持節奏的穩定度及彈出節奏感。

交替撥弦可說是Picking的基礎。請參考圖①, 確認Picking的記號及交替撥弦的動作。

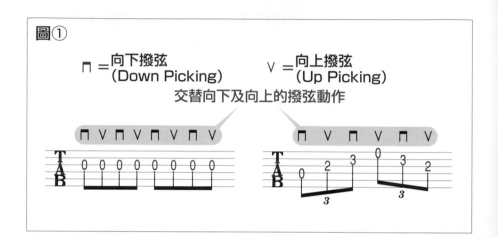

●練習交替撥弦

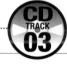

那麼就來練習一下交替撥弦。以上是只彈第6弦, 簡單的範例。左手運指的部分需掌握好按弦時機, 才能彈出漂亮的Picking音色。另外, 記得要維持好節奏的穩定。

為了不發出雜音, 訣竅是小指按弦時食指輕放在全弦上做悶音動作(照片❶❷)。

▲小指按弦時用食指悶音。

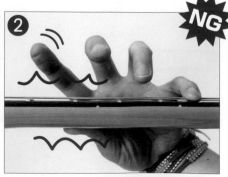

▲拿開食指就會產生難聽的雜音!

加入空刷的交替撥弦

●空刷的動作

延音及休止符時**仍持續刷弦(做交替撥弦)動作**,稱之為"空刷"(圖②＆照片❸❹)。

一旦遇到休止符就停止刷弦動作,律動會跟著停止,節奏也很容易亂掉。然而加入空刷卻能幫助穩定節奏,且更容易彈出律動。那麼請試著去習慣空刷的動作。

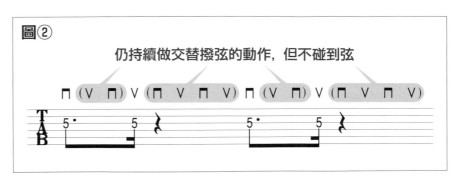

圖② 仍持續做交替撥弦的動作,但不碰到弦

◀和平常一樣Down(Up)Picking……遇到延音或休止符就讓Pick做Up(Down)Picking空刷。

提升基礎力的訓練

●練習加入空刷

CD TRACK 04

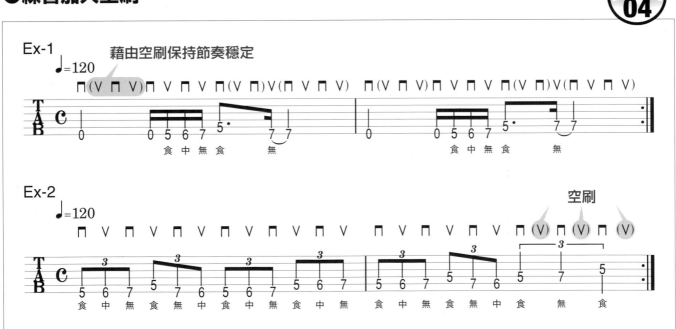

Ex-1 ♩=120 藉由空刷保持節奏穩定

Ex-2 ♩=120 空刷

請試著演奏以上兩個譜例,做空刷練習。

Ex-1是彈低音弦的Riff。第1小節第1拍只有拍首的一顆音,Picking之後繼續做16分音符的空刷。彈第3拍時特別能感受到藉由空刷能保持節奏穩定的效果。第3拍用連接線將音延長至第4拍,同樣持續刷弦的動作(但不碰到弦)。

剛開始練習,即使Pick不小心碰到弦也沒關係。試著慢慢習慣空刷的動作。

Ex-2是以3連音為主的樂句。在第2小節的第3～4拍,2拍3連音的部分做空刷。持續交替撥弦的動作,但只有Down Picking彈出聲音。在習慣之前,就算Up Picking不小心彈出聲音也無妨。等到能掌握好時機,就能在Up Picking做出漂亮的空刷。

跳弦（Skipping）的基本

●跳弦的好處

演奏時**跳過緊鄰的弦，而彈其他弦的奏法就稱之為"跳弦（Skipping）"**（圖①）。

藉由小幅度的橫移動作，跳過某條弦不彈並演奏音程範圍廣（音程差距大）的樂句。由於移動較少，節奏當然也安定。除此之外Picking的感覺和交替撥弦類似，相較之下是比較容易學會的技巧。

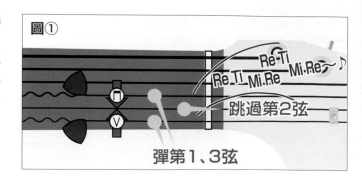

圖①

Re-Ti Re Ti Mi Re Mi Re Mi Re♪

跳過第2弦

彈第1、3弦

●右手的動作

以右方的譜例①為例，試著確認右手的動作。

譜例是彈第1弦之後跳至第3弦，然後再回到第1弦的樂句。注意Picking姿勢不要亂掉，演奏時移動整個右手（照片❶❷）。

另外，若必須回到原來那條弦，也可以藉由彎曲／伸直握Pick的手指來做跳弦動作。

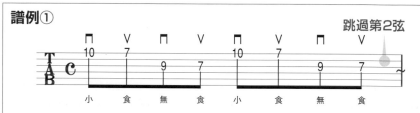

譜例①

跳過第2弦

10　7　　　　10　7
　　　　9　7　　　　　9　7
小　食　無　食　小　食　無　食

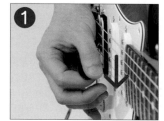

❶ ◀和一般撥弦的動作相同。

❷ NG

▶雖說是跳弦，但不宜離開弦太遠！

●練習跳弦

CD TRACK 05

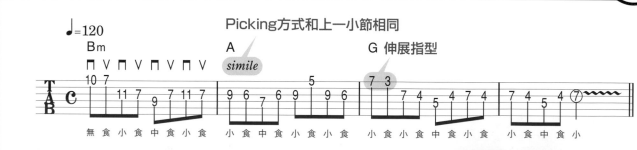

♩=120

Bm　　　　　　　A　Picking方式和上一小節相同　G 伸展指型

simile

10 7　　　　　　　　　　　7 3
　　11 7　　7 11 7　9 6　　6 9　　5　　9 6　　7 4　　4 7 4　　7 4　　4 7
　　　　9　　　　　　　　　　　　　5　　　　　　5　　　4 ⑦〜〜〜
無 食 小 食 中 食 小 食　小 食 中 食 小 食 小 食　小 食 小 食 中 食 小 食　小 食 中 食 小

譜例為第1〜4弦的跳弦樂句，跳過第2弦不彈。雖然要跳過第2弦，但不須將右手抬太高（照片❸）。

第3小節的部分伸展左手手指按弦。但注意仍要立起小指，別延伸過頭了（照片❹）。做指型移動的同時音要彈滿，演奏聽起來才會好聽。

❸ ▲跳弦時右手別離開琴身太遠！

❹ NG

▲手指一旦塌掉，就會不小心按到其他弦！

Part.2

小幅度掃弦（Economy Picking）的基本

練習範例也收錄在其中

DVD
06

●小幅度掃弦的動作

和交替撥弦不同,**"小幅度掃弦（Economy Picking）"只刷一下就彈到兩條以上的弦**。參考右方譜例②,用向下撥弦彈完第4弦之後,不做向上撥弦,而是繼續往下撥第3弦。

注意小幅度掃弦的動作,並非分段來做兩次向下撥弦＜Down→Down＞,而是在撥完第4弦之後再繼續往下撥第3弦。和交替撥弦相比,因為少了刷弦速度（Stroke Speed）所以音色較為柔和。想彈出好聽的音色,訣竅在於Pick以稍微平行的角度觸弦。

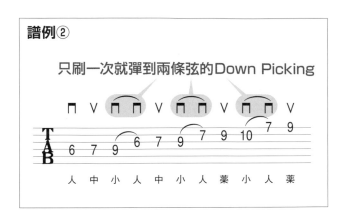

●小幅度掃弦的優缺點

小幅度掃弦在做弦移時刷弦方向不變,所以能讓Picking更迅速流暢。再者,手部動作變少了當然演奏速度會變快。不過,由於刷弦的方式不固定,較難穩定住節奏。而擺動幅度小也較不容易彈出力道。

請參考上述所說的各項優缺點,在彈不同樂句的時候判斷該用交替撥弦還是小幅度掃弦,以做出最完美的呈現（圖②）。

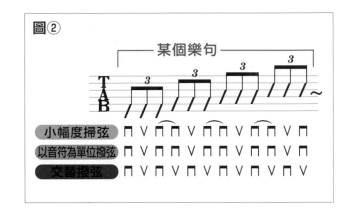

●練習小幅度掃弦

CD TRACK 06

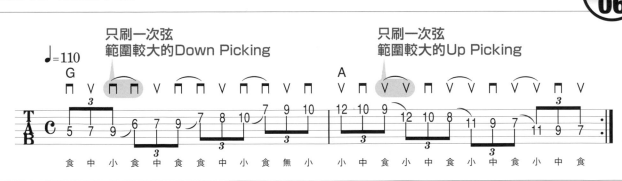

從第1弦～第4弦,第4弦～第1弦方向,小幅度掃弦的樂句。上行時（Down）的弦移,感覺像用拇指往下按（照片⑤）;下行時（Up）像用食指往上彈（照片⑥）。

邊配合節奏邊一個音一個音撥弦,那就不叫小幅度掃弦了。練習時注意刷弦的動作是否連貫!

▲拇指施力,利用一個刷弦動作撥兩條弦。

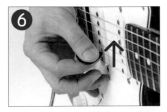

▲向上撥弦時,則改用食指的力量。

4 運指訓練

在Picking訓練之後，要集中練習左手運指。
包含如何選擇適合自己的運指方式，到搥勾弦的運用等等。
對於速彈來說，最重要的是必須有效率地演奏♪

適合自己的運指

也收錄了CD內容 DVD 07

每個人除了手指長度及手掌大小不同，哪隻手指較有力及習慣彈的Pattern也各不相同。所以**即使彈一樣的樂句，也可能出現不同的運指方式。請各位將這件事視為理所當然。**

參考右方譜例①，同一個譜例共有三種運指。這三種方式其實沒什麼太特別，只不過是彈的人不同罷了。

如同上述所說，找出適合自己的運指方式，對於速彈演奏來說很重要。在本書的譜例當中，雖然會標示出建議使用的手指，但僅僅是提供給各位參考。**練習時請根據不同樂句，隨機變化自己的運指。**

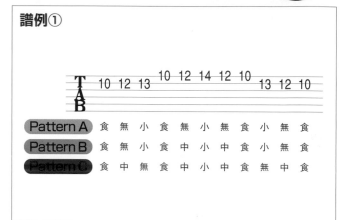

譜例①

Pattern A	食	無	小	食	無	小	無	食	小	無	食
Pattern B	食	無	小	食	中	小	中	食	小	無	食
Pattern C	食	中	無	食	中	小	中	食	無	中	食

流暢地運指

CD TRACK 07

為了彈得更快更流暢，必須減少多餘的運指動作。左手運指亂掉就沒辦法和右手Picking配合，甚至會無法好好悶音而產生不必要的雜音。

接下來要彈簡單的模進（Sequence）樂句（譜例②）。請一邊參考DVD的示範演奏一邊仔細練習。並試著確認自己的運指動作，像是有沒有好好立起手指（照片❶❷）？迅速移動食指（照片❸❹）？等等。

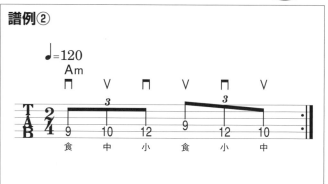

譜例②

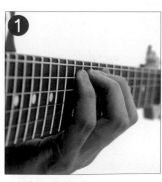

▲弓起手指按弦。

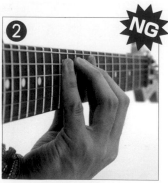

▲將手指伸得太直，就無法好好按弦。

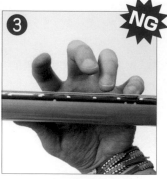

▲弦移時食指動作不要太大。

▲沒有按弦的手指也別離開指板太遠！

縱向移動的運指

再來要彈的是經典速彈樂句,練習在速彈時快速運指。

手指從第6弦往第1弦方向(或從第1弦往第6弦)移動的**"縱向移動的運指"**(圖①)。包含快速的音階移動、彈和弦音等,都適合用此種運指方式。機械式的速彈大多會彈把位(和弦指型)的縱向移動。請各位好好練習,直到能在弦上流暢地動作!

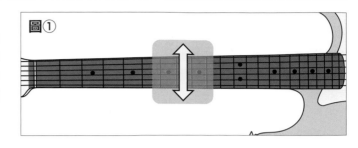

圖①

提升基礎力的訓練

縱向移動的運指範例

DVD 08 CD TRACK 08

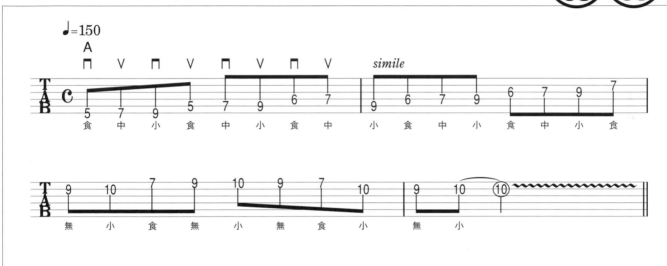

彈A大調音階,縱向移動的運指範例。運指方式為**每條弦上各彈三個音的"3-Note Per String"**。請先從慢速開始練習,並確認好手指的動作。

首先要提醒各位,注意弦移時音不能中斷。另外,尤其是食指的運指動作最容易亂掉(照片❺)。隨著指型往高音弦側(第1弦)移動,手肘慢慢向後拉並帶動手腕及手指(照片❻❼)。

Picking的部分,是用交替撥弦彈每一條弦。訣竅在於右手移動時,擺幅不須過大(照片❽)。類似像這樣的縱向移動使用頻率相當高,之後很有可能經常出現,請各位一定要學會。

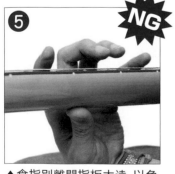

▲食指別離開指板太遠,以免音中斷!

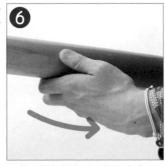

▲指型往高音弦側移動時,手腕也跟著移動。

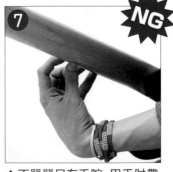

▲不單單只有手腕,用手肘帶動整個手的動作。

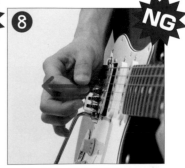

▲Picking時注意右手手指不要抬太高。

橫向移動的運指

從低把位到高把位（或相反）的移動, 指的是**"橫向移動的運指"**（圖①）。比起縱向移動, 橫向移動的音程變化及弦移較少, 所以在**"希望音程慢慢變化"**、**"想盡量避免音色隨著音高改變"**、**"不想讓音中斷"**等情況時使用會很有效果。

順帶一提, 以橫向移動為主軸的演奏手法稱為**"線性(Linear)樂句"**。

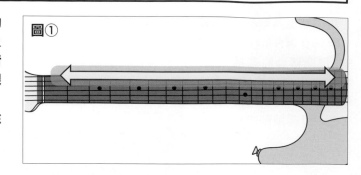

圖①

橫向移動的運指範例

DVD TRACK 09 ／ CD TRACK 09

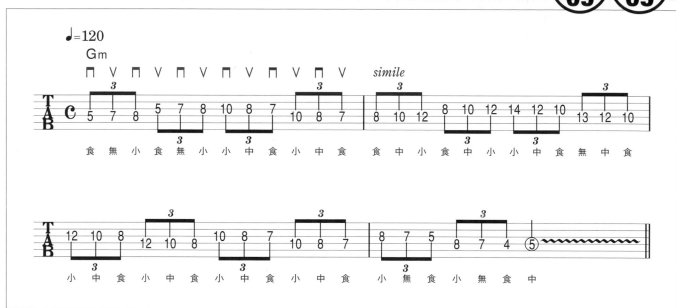

只彈第4弦及第3弦這兩條弦, 弦移較少。但由於把位移動較多, 注意移動時音要彈滿, 聽起來才會流暢。

左手拇指輕輕靠著就好, 不須緊握琴頸（照片❶）。覺得高把位不好彈的人, 手肘往後（身體方向）並手腕輕輕向後凹（照片❷❸❹）。試著調整一下姿勢。若剛開始沒辦法彈完整句, 可以先一小節一小節分開來練習。

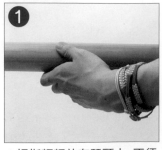

▲拇指輕輕放在琴頸上, 不須緊握。這麼做會比較方便橫移。

▲演奏時將手肘靠近身體。

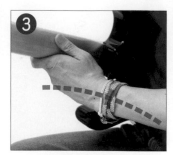

▲手腕輕輕向後凹, 以類似在彈低把位的感覺演奏。

▲手腕關節突起來的話手指不好伸展, 也不容易彈高把位。

活用搥勾弦技巧的速彈演奏

收錄練習範例的影像及音源

DVD 10　CD TRACK 10

比起撥弦音,使用搥弦及勾弦技巧所彈的**音更為圓滑**。由於單靠手指的力量發出聲音,攻擊性較小,能產生一種**像在歌唱般細膩的韻味**。

然而,也因為Picking少而難以維持節奏的穩定。練習時請留意節奏和左手施力的方式,小心地演奏。

活用搥勾弦技巧的演奏範例①

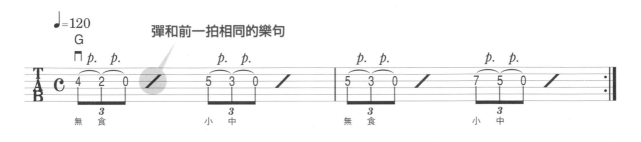

只彈第3弦,簡單的範例。各小節的第1＆2拍及第3＆4拍為類似的動作,只不過改變了用指方式(照片❺❻)。注意雖然用不同手指彈,但發出的音色要一致。

做開放弦勾弦,最重要的是音準不能跑掉(音高提高)。此外,還要確實悶掉不彈的弦。請試著彈出Picking時所無法表現的柔軟音色。

▲第1＆2拍用無名指＆食指彈。

▲第3＆4拍用小指＆中指彈。

活用搥勾弦技巧的演奏範例②

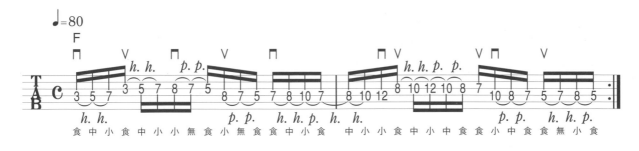

彈F米索利地安音階(Mixolydian Mode Scale)的樂句。雖然只彈第3＆4弦,但因Picking動作變少了,拍子很容易亂掉。請一邊注意節奏一邊練習。

想要流暢地做把位移動,關鍵就在於放鬆搥弦的手指。而勾弦則是按弦手指像右手指彈一樣勾起琴弦(照片❼❽)。首先,試著反覆練習搥勾弦技巧,找出適合自己的做法。接著便能將這兩種技巧靈活運用在演奏當中。

▲勾弦是指用按弦的手指將弦勾起。

NG

▲注意別拉扯到弦。

提升基礎力的訓練

5 節奏訓練

無論技巧多麼高超，只要節奏不對就全盤皆輸！
所以接下來要做的是節奏訓練。
能用正確的拍子演奏，才是真正厲害的吉他手！

加入重音強調節奏

　　演奏時強調特定的音（彈特別大聲），就稱為**"重音"**（圖①）。

　　加上重音能強調樂句的開頭和對點。也能帶出整體演奏的律動感，讓聽眾更容易進入狀況。

　　做重音是為了不讓樂句聽起來索然無味，並製造出起伏、讓演奏更生動的一種技巧。請大家務必要學會！

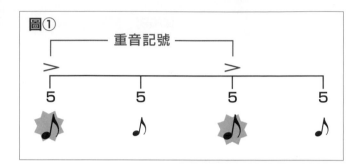

包含重音的練習樂句

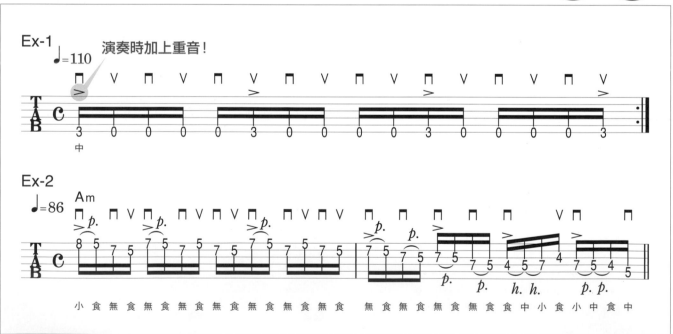

　　Ex-1只彈第6弦。一邊維持交替撥弦的動作，一邊配合按弦時機做重音。彈重音的時候，請以自己所無法想像的誇張程度，大力地撥弦。其實這都只是些很簡單的動作，請不要著急，慢慢地彈。

　　Ex-2是以A小調五聲音階為主的練習樂句。除了演奏時特別強調畫上重音記號的音符，沒有加重音的地方也稍微彈小力一點，能製造出更明顯的起伏。做搥弦及勾弦

技巧時節奏容易亂掉，這點必須多留意。要是能讓**Ex-2**聽起來活潑又生動，就表示你已經學會怎麼彈重音了。請各位加油！

加入休止符強化節奏

　　休止符是表示不彈的地方(休息)的長度(請參考P.22,確認音符的拍值)。

　　藉由休止符可以讓Riff及樂句更有起伏和速度感(圖②)。為了增加律動,請不要單純把休止符出現的地方當作是在休息,而要以一種"彈沒有聲音的音符"的想法去演奏。休止符並非單純的靜音,必須讓人意識到它的存在!

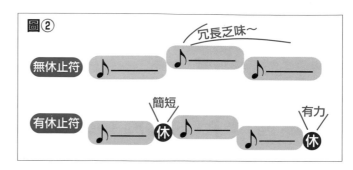
圖② 無休止符 / 冗長乏味～ / 有休止符 / 簡短 / 有力 / 休

包含休止符的練習樂句

DVD 12 / CD TRACK 12

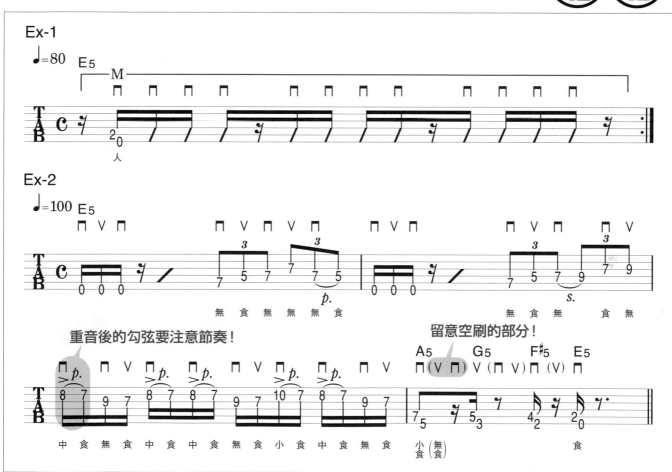

Ex-1 ♩=80 E5

Ex-2 ♩=100 E5

重音後的勾弦要注意節奏!

留意空刷的部分!

A5 G5 F#5 E5

　　Ex-1彈的是E Power Chord, 簡單的Riff練習。Picking方式皆為Down Picking。演奏時右手必須好好悶音。

　　需要注意的是, 休止符要以正確的拍值做停頓(在這裡是16分休止符)。換句話說, 開破音的話光用右手悶音是不夠的, 也必須活用左手悶音才能確實讓音停頓。

　　Ex-2是加入休止符和重音的複合練習。第1&2小節的第1&2拍並用左手悶音, 讓音漂亮的中斷。接下來第

3&4拍的樂句, 注意別讓音重疊, 還有節奏不能亂掉。

　　第3小節的<重音→勾弦>穩定好節奏。第4小節的休止符, 請不要著急慢慢地彈。一邊注意空刷動作, 一邊做緊湊的演奏。

6 學習經典速彈風格

藉由到目前為止的練習,
相信各位已經學會速彈的必備技巧了。
接著要用技巧來分類, 挑戰不一樣的速彈進行☆

來複習一下Rock Guitar的技巧

雖說是"速彈吉他、Rock Guitar", 但所使用的基本技巧, 其實和其他曲風大同小異。

除了從P.24開始所做的Picking及搥勾弦等練習之外, 也來介紹一下其他技巧及譜例上的記號。

●滑音(Slide)

在按弦狀態下滑動手指, 將音連接起來的技巧(照片❶❷)稱為"滑音(Slide)"。運用在旋律部分通常會彈單音,伴奏(Backing)時則彈和音。

起始琴格不固定, 然後滑至特定琴格(或是相反)的做法, 是稱為"滑奏(Glissando／Gliss)"的技巧。

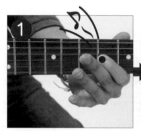

▲按某格琴格……　　▲維持按弦的姿勢,滑至目標琴格。

●點弦(Tapping)

藉由右手食指or無名指敲弦來發出聲音的"右手點弦(Right Hand Tapping)"(照片❸❹)。只靠左手運指覺得不好彈的樂句, 加入點弦技巧就能輕鬆演奏。甚至還能彈同一條弦上音程較廣的樂句。

另外, 右手不撥弦, 而左手用和搥弦相同的動作彈出聲音, 則稱之為左手點弦。

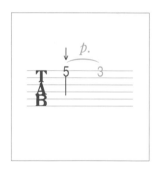

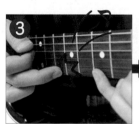

▲右手食指or中指, 在指板正上方敲擊琴弦。請用自己覺得好彈的那隻手指點弦。

▲做完點弦的手指, 將弦往第1弦or第6弦方向勾(右手勾弦)。

●推弦(Choking)

推弦(另一說法為Bending)是一種在按弦同時讓音程產生變化的技巧(照片❺❻)。推弦的音程變化和滑音有著不同韻味。為了讓演奏產生更多情緒, 推弦是不可或缺的技巧。了解推弦的做法之後, 還能進一步學會顫音(Vibrato)技巧。

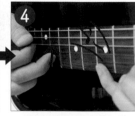

▲立起手指,像在轉動門把一樣……　　▲奮力一推!

Full Picking的速彈樂句

收錄練習範例的影像及音源

DVD 13　CD TRACK 13

提升基礎力的訓練

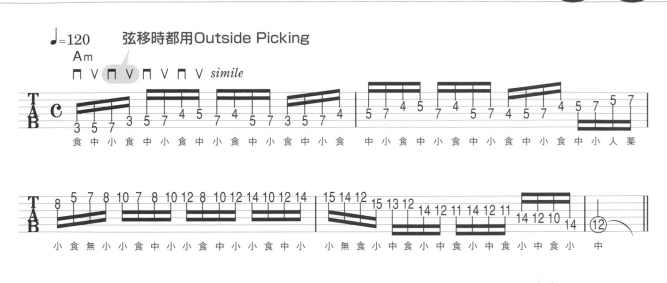

♩=120　弦移時都用Outside Picking

Am

從第6弦到第1弦，A多里安調音階（Dorian Mode Scale）的Full Picking樂句。前兩小節做縱向移動，後兩小節開始縱向及橫向移動的組合。

弦移時都用Outside Picking。要避免只憑感覺彈，卻不知不覺變成Inside Picking的情況。另外，若手腕根部緊貼著琴橋就沒辦法順利移動（照片❼）。先確認好右手Picking及左手運指的動作，養成習慣用正確的方式移動。

運指的部分，要小心動作別亂掉。演奏的同時右手好好悶掉不彈的弦（照片❽）。

建議不須一開始就一口氣彈完整句，先一段一段分開來彈，最後再將樂句連接起來。練習時若遇到瓶頸，可以先彈下面的範例，然後再回來挑戰這一句！

配合弦移右手位置也跟著移動。手腕可別黏在琴身上！

手腕附近、手掌肉較厚的部分，貼附在琴橋上做悶音動作。不過要注意別壓太緊。

從Full Picking開始的練習範例

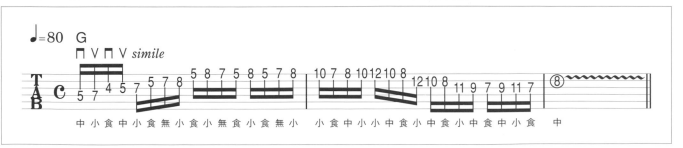

♩=80　G

上面的譜例也太難了吧！—這麼想的人就先彈"從Full Picking開始的練習範例"吧！

"從Full Picking開始的練習範例"是彈第4弦到第1弦，G大調音階的樂句。Picking方式和上方譜例相同，都是用交替撥弦。到第1小節第3拍為止是縱向移動。接

著從第1小節第4拍到第2小節第2拍的運指皆為橫向移動。雖然橫移的動作都是到小指進行切換，但並非只有手指而要整個左手一起移動。

37

滑音及滑奏的速彈樂句

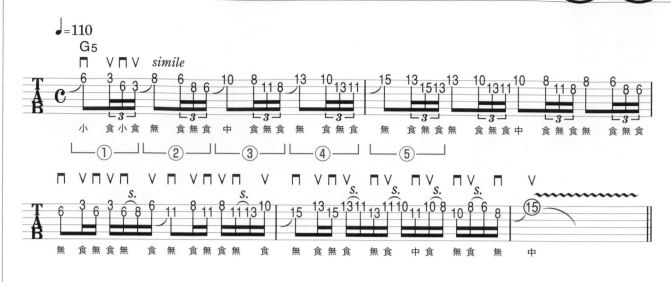

◀滑音時左手太用力的話,節奏很容易亂掉。請一邊留意節奏一邊練習。

◀緊握琴頸的演奏姿勢,不容易做把位移動及滑音的動作。

在第1&2弦上做橫移的樂句。來挑戰加入滑音及滑奏的速彈演奏

譜例彈的是G小調五聲音階,內容雖簡單卻網羅了5個五聲音階指型(譜面①~⑤)。要將指型全部記起來或許有些難度,但只要熟悉這些指型,在指板上能演奏的範圍將變得更廣。不用著急,請慢慢練習。

由於橫移較多,演奏時左手不須緊握琴頸,將拇指輕靠在琴頸後方即可(照片❶❷)。並用右手悶掉沒有彈的第3~6弦。

滑音時左手太用力的話,節奏很容易亂掉。請一邊留意節奏一邊練習。

從滑音開始的練習範例

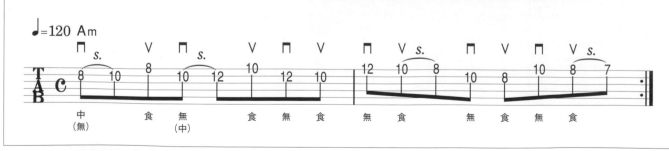

全都彈8分音符。先從簡單的樂句開始,好好練習滑音。

彈類似的樂句,最重要的是做滑音技巧的同時,維持好8分音符的節奏。由於滑音時節奏很容易亂掉,建議剛開始先用Pick彈出每一顆音。等到確認好節奏,再試著加入滑音。

搥勾弦的速彈樂句

收錄練習範例的影像及音源 DVD 15 CD TRACK 15

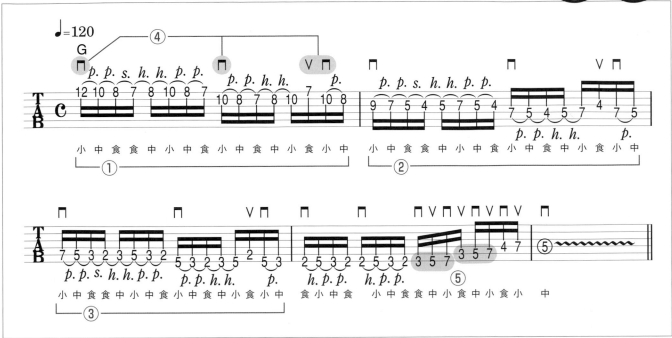

提升基礎力的訓練

彈G大調音階的搥勾弦樂句。使用搥勾弦技巧**盡量減少Picking次數的進行方式**，能讓旋律聽起來更圓滑。

彈六弦全弦的譜例看起來似乎很難，但左手運指有一定的指型(譜面①~③)，所以記住一個Pattern之後，再來只要依照指型移動把位彈奏即可。像這樣試著去理解譜例當中的演奏Pattern，也是學習速彈很重要的一課。

除了指型，Picking也有固定的Pattern(譜面④)。為了彈出漂亮的搥勾弦音，要確實將手指立起來(照片❸❹)。注意由於Picking動作少，會比較不容易維持節奏的穩定。

彈低音弦，某些部份會用到伸展指型(譜面⑤)。運指時請將手腕向前突起，弓起手指來演奏。

◀特別注意做搥弦及勾弦技巧，要將手指立起來。

◀手指塌掉的話，就沒辦法彈出漂亮的音色！

從搥勾弦開始的練習範例

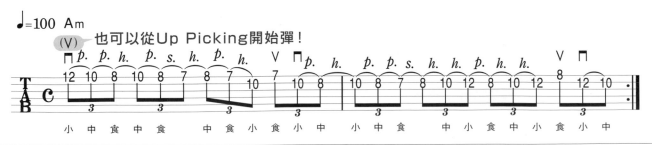

容易產生律動感的3連音樂句。來練習搥勾弦吧！注意從小指到中指的勾弦，音量容易變小，得確實彈出聲音來。抓不到拍子的人，請先看附錄DVD或聽CD，記住旋律及節奏之後再來挑戰練習範例。

39

點弦的速彈樂句

收錄練習範例的影像及音源

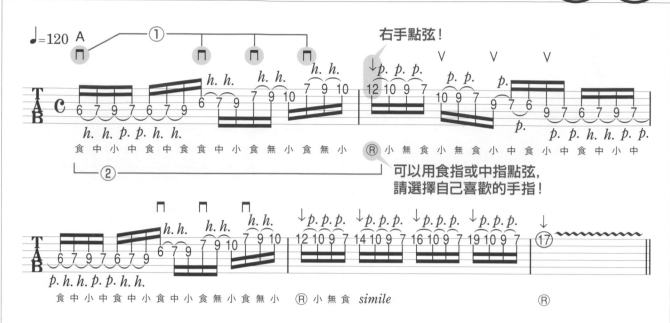

　　像這種Picking較少的樂句, 左手能否以穩定的節奏運指是影響演奏好不好聽的最大關鍵。另外, 悶掉不彈的弦也很重要。

　　開頭的弦移雖然有撥弦(譜面①), 但為了緊接著要立刻移動至點弦指型, 和平常不同, 右手不在靠近琴橋的位置撥弦, 而是在指板附近Picking(照片❶)。

　　在指板上Picking剛開始可能會不習慣。建議反覆練習第1小節至第2小節的第1顆點弦音, 去熟悉這種特殊的Picking方式(譜面②)。

　　右手握著Pick, 然後用中指點弦, 便可以流暢地切換點弦和Picking動作。不過也有人用拇指和中指拿Pick、食指做點弦(照片❷)。請選擇自己覺得好彈的方式!

◀在指板上Picking。Picking的同時右手輕輕碰弦悶音。

◀拇指和中指握Pick, 用食指點弦。

從點弦開始的練習範例

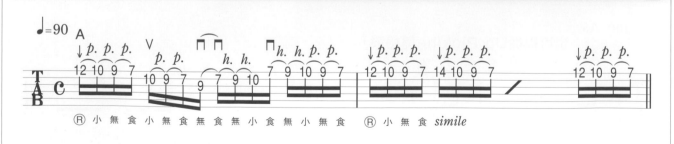

　　樂句一開頭就出現點弦技巧。開始演奏前左手先預備好指型, 接著再進入第1拍的點弦。

　　點弦後可將弦往第1弦或第6弦方向勾起。弦移較少,

　　重點是要習慣在指板上Picking的動作。

推弦的速彈樂句

收錄練習範例的影像及音源

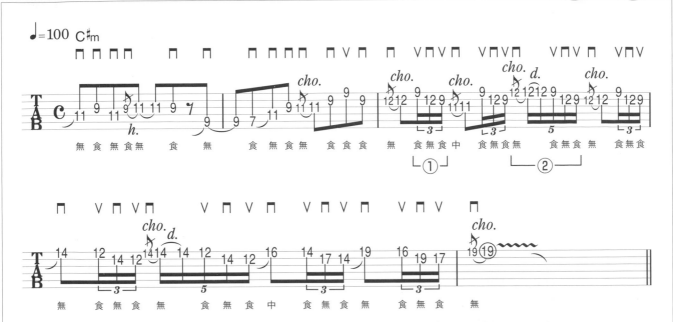

　　巧妙地加入推弦技巧,彈C#小調五聲音階的樂句。試著體會感性的速彈演奏。

　　前兩小節聽起來和緩,接下來由於是連續的半拍3連音(譜面①)和5連音(譜面②),聽起來的感覺會比譜例所標示的速度快。為了做正確又快速的推弦,訣竅是左手放鬆、輕握琴頸,並以此作為推弦的支點(照片❸)。

　　若推弦音不準,那麼一切就毫無意義了(圖①)。雖然譜例上標示的演奏速度是♩=100,剛開始練習時不必在意速度,先專注於音準上,首重彈出正確的音高。然而,即便速度放慢也必須彈出正確的拍值。千萬不能以"彈不好的地方放慢,擅長的地方卻越彈越快"的態度,任意改變節奏!

◀以拇指和食指根部做為支點,推弦將會更安定。

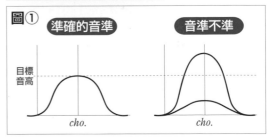

從推弦開始的練習範例

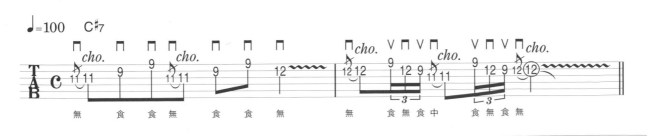

　　彈推弦樂句,最重要的是注意速度及音高。訣竅是先確認好目標琴格的音,然後再推弦。

　　第1&2小節最後的顫音,並非只是上下搖動琴弦。而是要跟著節奏律動去彈。

到了Part.3總算要進入速彈的變化技巧。
為了讓演奏更上一層樓，一定要學會掃弦！
雖是較難的技巧，請各位不必擔心，接下來將一步步做介紹！

1 何謂掃弦？

現今技巧派吉他手的必修課題之一 — 掃弦。
換句話說，只要精通掃弦就能進入速彈高段班。
請參考實際演奏範例，學習掃弦的動作及優缺點。

掃弦的發聲及動作

　　"掃弦(Sweep Picking)"是用一個刷弦動作，高速並依序彈和弦組成音的奏法，原來是在爵士曲風裡所使用的技巧。名稱的來由，是源自於右手"掃撥"的動作。在80年代，掃弦又稱為分解和弦(Broken Chord)，使用此種奏法能讓和弦音聽起來既分散又快速(圖①)。

　　掃弦除了有2～6弦等不同條弦的組合，彈的音及數量又分為＜Do Mi Sol Do Mi＞和＜Mi Sol Do Mi Sol Do Mi So＞等。根據演奏的樂句，Picking方向可從低音弦(第6弦)側或從高音弦(第1弦)側開始。

圖①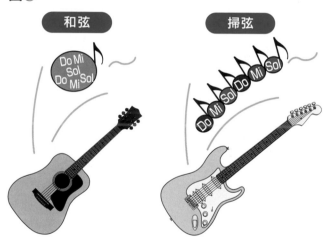

掃弦的優缺點

　　掃弦的優點在於只要做一次刷弦動作，就能彈音程差距大的旋律(音域廣的樂句)。雖然左手動作變得比右手大，但只要勤加練習就能流暢地彈奏。

　　除了優點之外，使用掃弦奏法當然也有缺點。弦移增加之後很容易產生雜音，所以悶音的難度提高不少。另外，連續彈和弦組成音會讓演奏聽起來帶有機械感。

　　請參考右表，掌握掃弦的各項特徵。

優點
●能彈音域較廣的樂句
●聽起來很快
●容易帶出和弦感
●視覺衝擊效果大！

缺點
●不好好彈的話容易產生雜音
●一不小心就變成機械式演奏
●難以維持節奏的穩定
●演奏缺乏感情要素

2 掃弦的訣竅

欲提升掃弦能力，除了勤加練習別無他法。
不過，先掌握住訣竅才能提升效率、幫助自己更快進步。
練習時請參考以下幾點。

●記住掃弦指型（Chord Shape）！

與和弦指型相同，掃弦也被歸類成幾種"型（Pattern）"。從P.44開始會介紹2～6弦的各種"基本型"。

和練習音階相同，先將指型記起來能更快學會掃弦奏法。

●先決定好用哪隻手指按弦！

先決定好手指的順序，就能更快記住指型。然而，彈高把位時則會依照每個人的習慣修正指型。

一邊參考譜例標示，一邊找出自己覺得好彈的演奏指型。

●注意根音！

先掌握好按根音的那隻手指。接著依根音位置的移動，就能立刻演奏其他指型。

從P.44開始的譜例都有附上六線譜，只要一看就知道"各個指型的音程差"（圖①）。另外，更進一步用顏色區分出建議使用的手指，幫助各位容易理解並記住各種指型。

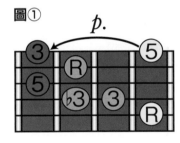

圖①

Ⓡ =根音
③ =大三度音
♭③ =小三度音
⑤ =5th（完全五度）音

●音的順序沒有一定！

掃弦奏法所彈的音，會根據樂句而改變。例如C和弦雖然是彈＜Do MI Sol＞三個音，卻不一定要從根音的＜Do＞開始彈。也經常從3rd的＜Mi＞或5th的＜Sol＞開始（圖②）。

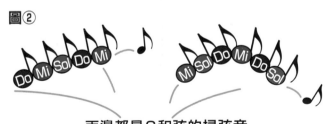

圖②

兩邊都是C和弦的掃弦音

●注意只能刷一次！

無論如何Picking都只能刷一次（圖③）。在熟悉樂句之前，建議先放慢練習速度。隨時注意無法做到連續Down Picking或Up Picking的地方。動作和在兩條弦之間移動的小幅度掃弦一樣。忘記的人可以回到P.29複習一下。

圖③

Sweep Picking　　　連續Picking

3 掃弦課題！

接下來要實際彈彈看掃弦。
從兩條弦到六條弦，做漸進式的練習。
那麼就從STEP.1開始，讓手指慢慢習慣掃弦動作！

STEP.1　確認Picking的基本動作

　第一步先確認好Picking的動作。掃弦**和小幅度掃弦一樣，都是藉由一個刷弦動作在弦上做移動**。彈的弦數量越多，就越能實際感受到"掃弦的移動方式"。

　起始和結束的那條弦，注意Picking角度和觸弦方式須維持一致（照片❶❷）。

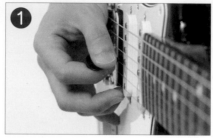

▲Down Picking及Up Picking的角度都一樣。

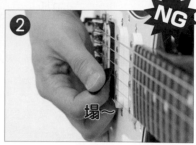

▲注意別讓Pick的角度塌掉！

STEP.2　兩條弦掃弦　一拍3連音Pattern

DVD 18　CD TRACK 18

　首先從兩條弦的掃弦開始。右方譜例①（大三和弦基本型）依照順序，反覆彈＜根音＝G音＞、＜3rd＝B音＞、＜5th＝D音＞。

　輕握Pick，用Down Picking彈完第2弦第8格之後Pick碰到第1弦（照片❸），然後右手再度往下撥，彈第1弦第7格的音。接下來的第10格則和平常一樣用Up Picking彈。左手預備好指型，食指指尖停留在第2弦附近，悶掉不彈的弦（照片❹）。中指則在Picking完立刻離開指板。

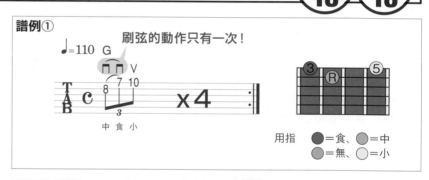

譜例①　刷弦的動作只有一次！

用指　●＝食、●＝中、●＝無、○＝小

　延續撥第2弦的動作，繼續往下撥第1弦（正要Picking前的狀態）。

　用指尖悶掉第2弦。左手手指先做好準備，等撥第1弦時才按弦。

●練習範例

　右方譜例為一拍3連音的Pattern。練習時除了注意Picking動作，還要注意在做和弦轉換的時候，最後那顆音必須彈滿。試著放鬆雙手，流暢地演奏。

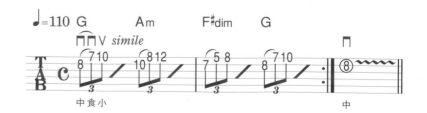

STEP.3 兩條弦掃弦 一拍4連音的Pattern

不用關節按弦

第二步是練習彈兩條弦的掃弦，一拍4連音的Pattern。彈這個Pattern，左手有兩種按弦方式。一是用不同手指按弦，二是活用關節按弦的技巧，用一根手指同時按兩條弦。首先來練習不做關節按弦的按法（大三和弦基本型）（譜例②）。

STEP.2 的Pattern加入小指到食指的勾弦，所以音數增加了（照片❺❻）。併用勾弦技巧能讓右手Picking更輕鬆。建議一開始先放慢演奏速度，練習時一邊注意節奏，一邊確認是否有好好彈出勾弦音，而不是憑蠻力演奏。

譜例②

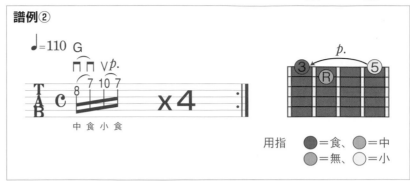

用指 ●=食、●=中
●=無、○=小

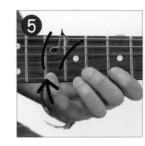

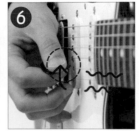

❺使用勾弦技巧，輕鬆回到第2弦。

❻用Up Picking彈完第10格的音，將Pick靠在第2弦上。

關節按弦

雖然音數和[**不用關節按弦**]相同，在這裡要挑戰的，是用一根手指按異弦同格的"關節按弦"（譜例③）。原本關節按弦的優點是運指較少，但由於掃弦是分開來彈每一顆音，所以難度反而增加。要注意同一隻手指按的兩格音不能重疊，試著用左手手指和右手悶掉彈完的那條弦（照片❼❽）。

剛開始練習或許不是那麼容易，但接下來還有更進階的多弦掃弦在等著你，所以千萬不能就此放棄！建議邊看DVD邊練習，直到能彈出漂亮的音色為止。

譜例③

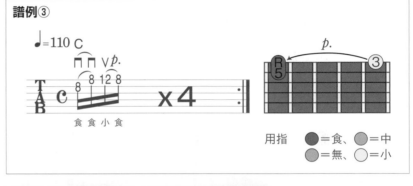

用指 ●=食、●=中
●=無、○=小

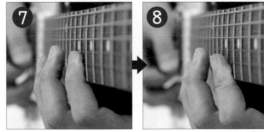

❼用食指的第一關節按兩條弦。

❽彈完第2弦之後食指尖浮起來，輕輕觸弦悶音。

●練習範例

彈C和弦及Am和弦的關節按弦指型。注意別讓音重疊，或是彈到一半就中斷。

在這一步先打好基礎，學會兩條弦的關節按弦。要是以後再遇到包含關節按弦的掃弦樂句，便能輕鬆彈奏！請多點花點時間好好練習。

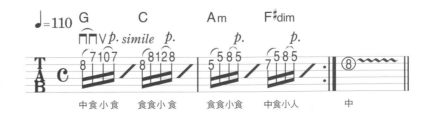

大三和弦型

範圍增加到三條弦,試著練習跨一個八度的掃弦。從G和弦組成音的第3弦根音開始,到一個八度上的G音折返的"大三和弦型"(譜例①)。

比起 STEP.2.3,演奏範圍變廣,相信右手也更能體會到掃弦的感覺。注意左手手指要確實按弦,而且Pick觸弦的角度不能塌掉(照片①)。

運指時食指的動作變多了,所以要好好悶音。彈完第3弦容易產生雜音,從第3弦移動到第2弦的過程,右手悶音的動作很重要(照片②)。

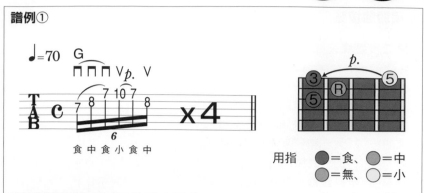

譜例①

▲以用姆指按壓的感覺撥弦。

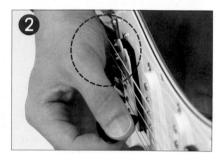

▲一開始輕觸第6～4弦,在彈完第3弦之後,以相同姿勢用右手手刀悶掉第3弦。

小三和弦型

緊接著要介紹的是彈Gm和弦組成音的"小三和弦型",第3～1弦的掃弦(譜例②)。

運指指型和大三和弦型類似,不同之處在於第1弦的3rd改彈降了半音的♭3rd。由於右手掃弦的動作激烈,雖然左手運指只差半音,難度卻提升不少。小三和弦型的食指移動範圍比大三和弦型來得廣(照片③),按弦時盡量放鬆、注意手指動作不要亂掉(照片④)。

右手運指及悶音方式都和大三和弦型一樣。

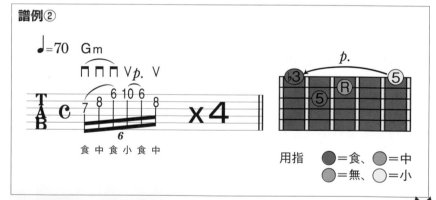

譜例②

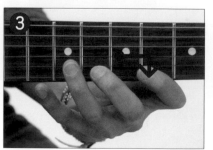

▲食指迅速從第3弦第7格移動至第1弦第6格。

▲不須太用力按弦,且手指別離開指板太遠!

三條弦掃弦的練習範例

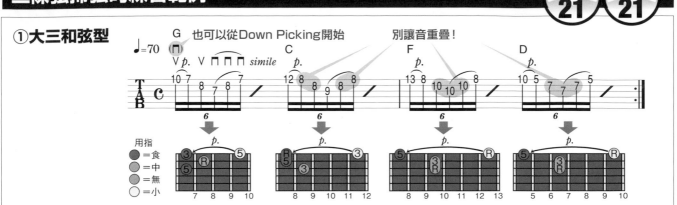

①大三和弦型

彈第1～3弦三和弦（Tritone）的掃弦，運指指型只有這裡介紹的三種Pattern。請務必要將各指型的根音位置記起來！關節按弦的部分，注意別讓音重疊。和弦轉換的時候，則注意音必須彈滿。

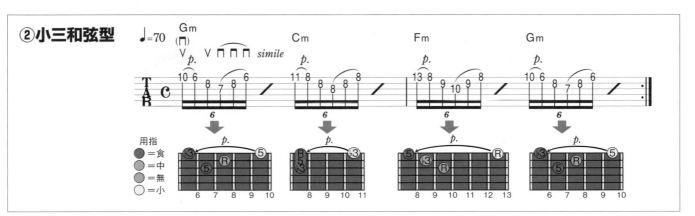

②小三和弦型

和大三和弦一樣，請記住小三和弦型的三種Pattern。

Cm的指型看似簡單，但用一根手指按第1～3弦，須特別注意不能讓音重疊。建議一開始先放慢練習速度。

三條弦掃弦的練習曲

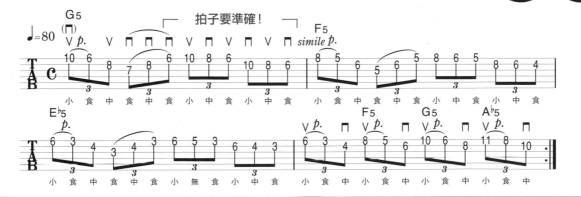

挑戰大三和弦型的短練習曲！第1～3小節，掃弦之後緊接著做交替撥弦，這個部分注意拍子不能亂掉。

雖然第4小節也可以彈兩條弦的掃弦，但為了將重音放在小指，選擇了較特別的Picking方式。左手橫移的時候，要盡量把音彈滿，才能演奏出流暢的旋律線條。

精通掃弦！

47

大三和弦型

彈第4～1弦,四條弦的掃弦。譜例①的基本型是從G和弦組成音第4弦的3rd(B音)開始,到第1弦的5th(D音)折返。重點在於四條弦的掃弦很適合拿來彈16分音符樂句。

<第4弦→第1弦>的連貫動作,請在同一條直線上Picking(照片❶❷)。這麼一來音色跟音壓才會安定,演奏聽起來會更流暢。同樣地,<第1弦→第4弦>時也是如此。

隨著右手撥弦的數量增加,左手指型也變得複雜。請各位不用著急,仔細按弦並慢慢練習。

譜例①

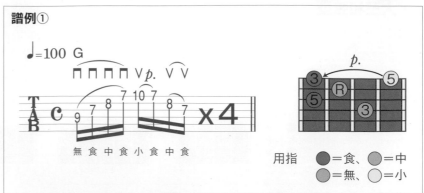

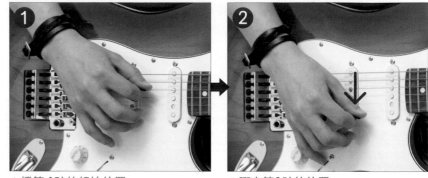

▲撥第4弦的起始位置。

▲彈完第1弦的位置。

小三和弦型

小三和弦型的練習,同樣是彈Gm的和弦組成音(譜例②)。從第4弦的♭3rd開始(B♭音),到第1弦的5th。

和大三和弦型相同,用一個刷弦的動作彈<第4弦→第1弦>,且開始撥第4弦的起始位置和撥完第1弦的結束位置要一樣。

左手運指的部分,小三和弦型的♭3rd音比大三和弦型低半音,中指和食指的移動頻率跟著變高(照片❸❹)。比較輕鬆的方法是建議大家可以先單獨練習左手,等到習慣運指動作之後,再與右手Picking配合。

譜例②

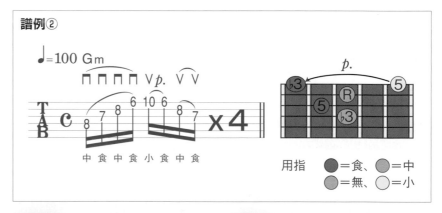

▲第4弦第8格的中指,移動至第2弦第8格……

▲第3弦第7格的食指迅速移往第1弦第6格。

四條弦掃弦的練習範例

① **大三和弦型**

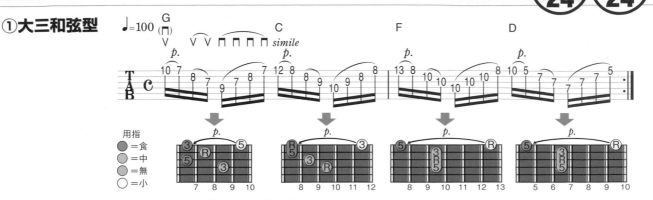

彈四個大三和弦和弦,包含三種運指指型的樂句。第2小節的中指關節按弦,要清楚彈出每一顆音並不容易。試著好好控制關節部位,確實按弦＋悶音。 尤其各個和弦當中,從第3弦返回第4弦時節奏最容易亂掉,須多注意並以正確的拍子演奏。

② **小三和弦型**

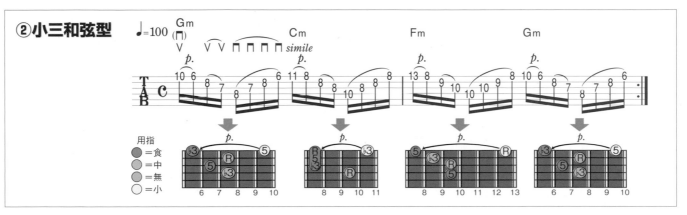

Gm的指型大量使用中指及食指按弦,須留意節奏並小心移動,別發出多餘的雜音。

若用無名指關節同時按Fm的第3弦及第4弦,音很容易重疊在一起。建議用食指按第4弦第10格較容易清楚發音。練習時請務必確認附錄DVD的演奏!

四條弦掃弦的練習曲

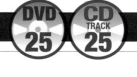

Racer X風四條弦掃弦! 第1&2小節的第1&2拍是掃弦,第3&4拍的下行則用交替撥弦彈。第3小節的音數較少,所以很容易搶拍。請維持好2拍3連音的節奏。

第4小節從第3弦返回第4弦時,留意運指動作,目標是彈出乾淨的聲音。

大三和弦型

重複彈兩次三和弦。聽起來充滿和弦感,且能用在許多樂句、相當實用的Pattern。基本型(譜例①)是從G和弦的第5弦根音(G音)開始,到第1弦的5th(D音)折返。

右手輕握Pick(照片❶),但撥弦動作仍要確實。由於彈的弦數量較多,注意不能讓Pick觸弦的角度塌掉,而變成"躺著彈"的狀態。

運指的部分,一開始就用較沒力氣的小指按第5弦、無名指按第4弦,在習慣之前需要特別留意,將弦按好。在悶音的同時按弦,建議可以重按指型,以縮短運指時間(照片❷)。

譜例①

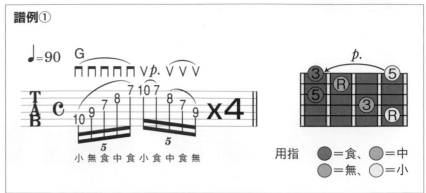

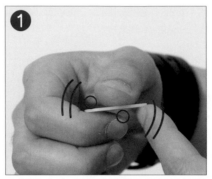

▲握Pick時,最好是稍微可以活動的程度。

▲重新擺好指型,節省運指時間!

小三和弦型

基本型彈Gm的和弦組成音(譜例②)。由於是彈降半音的♭3rd,和大三和弦指型相比,左手食指和中指變得比較不好動作(照片❸)。

譜例為5連音節奏。請參考附錄DVD&CD的演奏範例。建議練習前先試著用嘴巴數出5連音。或套用五個字的常用語(欲・速・則・不・達)幫助自己數拍,也是個很不錯的方法。

和大三和弦型相同,都是從小指開始運指。避免將注意力過度集中在小指,而其他手指不小心離弦(照片❹)。

譜例②

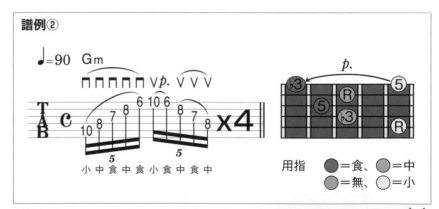

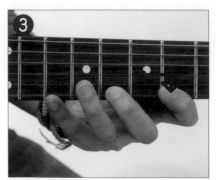

▲食指彈完第3弦第7格,立刻移動至第1弦第6格。

▲小指按弦的時候,其他手指避免離弦!

五條弦掃弦的練習範例

①大三和弦型

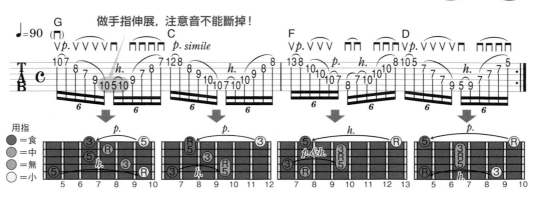

第1小節＜第5弦第5格↔1第10格＞左手手指的伸展指型，要好好按弦不能讓音中斷。為了彈C和弦，無名指必須同時按第4弦及第5弦的第10格。此時伸直手指的第

一指節，用指腹壓弦。並注意不能按到第3弦第10格。除了手指關節之外，也試著去控制手腕做旋轉！

②小三和弦型

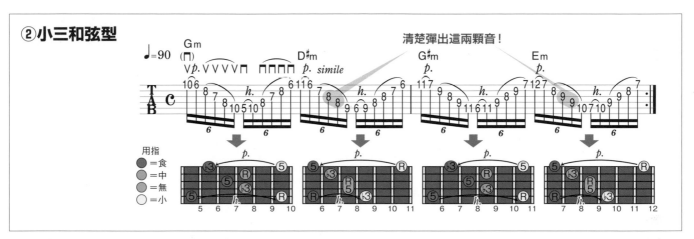

彈D♯m及Em的下行，無名指的關節按弦不好使力，導致音容易重疊在一起。請好好練習伸直關節的動作，再配合右手Picking，確實彈出這兩顆音。

整體來說，由於移動較少，容易搞錯指型和要彈的琴格。請反覆練習，直到熟練為止。

五條弦掃弦的練習曲

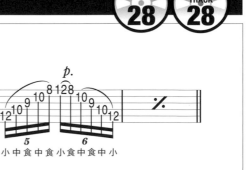

接下來要挑戰Steve Vai的風格，有點歡樂的樂句。每小節第1＆2拍彈雙音。想讓演奏聽起來更流暢，關鍵在於＜雙音↔掃弦＞的動作不能斷掉。另外還有悶掉不彈的弦、彈出正確的拍值，及用像在空刷的感覺去演奏等，須留

意以上幾點。

第3＆4拍的掃弦，是＜5連音→6連音＞。不能光憑感覺去彈，而要演奏出正確的拍值。

大三和弦型

六條弦全弦的掃弦指型,是從C和弦組成音的第6弦根音(C音)開始,到第1弦的3rd(E音)折返(譜例①)。"真不愧是掃弦!"—讓人忍不住發出如此讚嘆,既華麗又炫目的演出,正是掃弦最大的魅力!

雖然7連音的拍子不好掌握,但由於演奏速度較慢,可以不用著急慢慢練習。彈第5弦時,用搥弦及勾弦技巧將音連接起來。運指時最重要的是維持節奏的穩定。做第5弦的搥弦之前,Pick在第4弦上預備。

下行時的無名指關節按弦,小心確認關節的動作,並用左手手指悶音,以免不小心彈到第3弦第10格(照片❶❷❸)。

譜例①

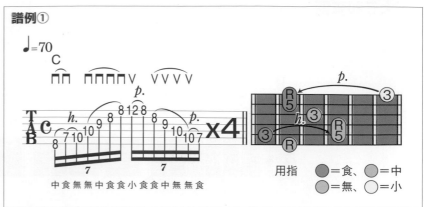

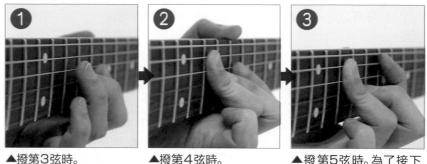

▲撥第3弦時。　▲撥第4弦時。　▲撥第5弦時。為了接下來的勾弦,食指先就定位。

小三和弦型

彈Cm和弦的組成音,練習六條弦掃弦的小三和弦型。譜例②所介紹的掃弦基本型,不僅運指少,且跟第8把位Cm和弦的指型相同。從第6弦根音(C音)開始,到第1弦的♭3rd(E♭音)折返。

整體來說,六條弦全弦的掃弦指型大量使用關節按弦技巧,音容易重疊在一起。所以練習重點在於如何操控手指關節,及必須好好悶音。尤其上行時的食指關節按弦(照片❹❺❻)和下行時的無名指關節按弦,要清楚彈出每一顆音。

Picking方式和大三和弦型相同,而用搥弦技巧將音連接起來的地方,Pick則靠在下一條弦上做準備。

譜例②

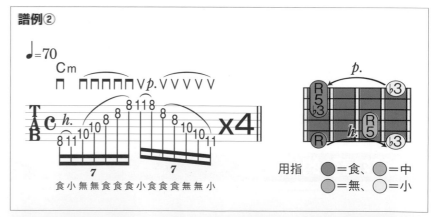

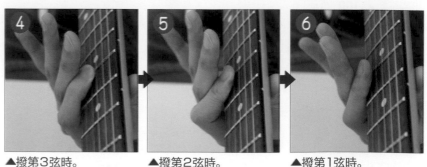

▲撥第3弦時。　▲撥第2弦時。　▲撥第1弦時。

六條弦掃弦的練習範例

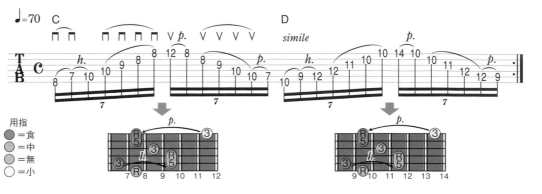

①大三和弦型

　　只有一種大三和弦型的運指,應該比較好記。<C→D>、<D→C>的指型移動,若太在意和弦的開頭音,前一顆音容易草率帶過。請務必要以正確的拍值去彈每顆音。另外,下行時第4弦&第5弦的無名指關節按弦,小心別按到第3弦。

②小三和弦型

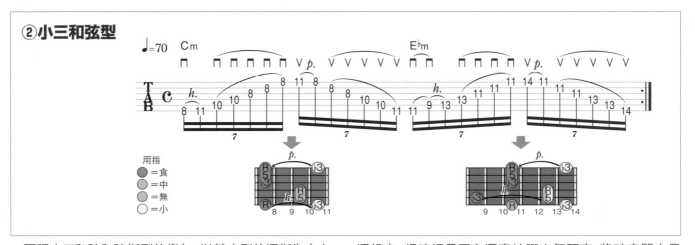

　　兩種小三和弦和弦指型的樂句。以基本型的運指為中心,第3拍改用小指關節按弦。小指原本就不好使力,因此增加了不少難度。練習時試著放鬆左手,且注意其他手指不能浮起來。想確認是否有漂亮地彈出每顆音,將破音開大是很有效的做法。

六條弦掃弦的練習曲

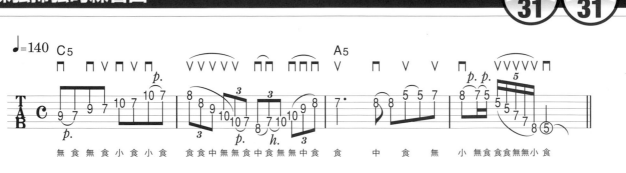

　　彈六條弦的掃弦,開朗明亮的樂句! 看起來似乎比上方的練習範例來得簡單,但由於混和許多不同拍子,節奏較不易掌握。若掃弦的速度不夠快,一旦彈錯聽起來就會很明顯。另外,除了"彈快"之外也要彈得乾淨。尤其第4小節的第2拍容易亂掉,建議邊聽自己的演奏,邊慢慢地彈。熟練之後再逐漸加快速度。

4 進階的七和弦掃弦

在先前介紹的三和弦上多加一個音，來挑戰 "七和弦掃弦" 吧！
七和弦的特色在於音色變得更豐富。
理論部分或許有些難度，請當作延伸課題來學習。

練習七和弦的掃弦

DVD 32 / CD TRACK 32

介紹常用的五個七和弦，並統一將根音彈在C。

雖然從和弦名稱看起來好像很難，事實上不需要太在意理論，只要確認好各掃弦指型的音色，並鍛鍊自己的手指即可。

大七和弦（Major 7 Chord）

大三和弦＜根音（C音）、3rd（E音）、5th（G音）＞加上Major 7th（B音），產生明亮又細膩的聲響。

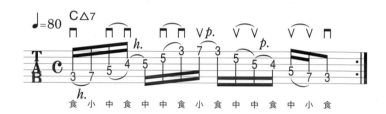

屬七和弦（Dominant 7th Chord）

大三和弦加上Minor 7th（B♭音），聽起來既有趣又有Funk的味道。

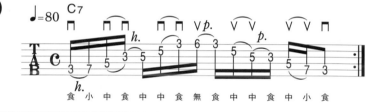

小七和弦（Minor 7 Chord）

在小三和弦＜根音、♭3rd（E♭音）、5th＞加上Minor 7th，柔化小三和弦獨特的哀傷氣氛，展現出成熟韻味。

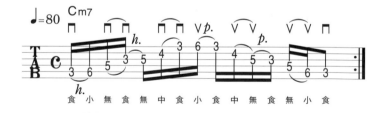

半減七和弦（Minor 7 ♭5th Chord）

組成音為＜根音♭3rd、♭5th（G♭音）＞再加上Minor 7th。不及Diminished Tritone來得深沉，但帶有一點爵士的印象。

減七和弦（Diminished 7 Chord）

組成音為＜根音、♭3rd、♭5th＞再加上Diminished 7th（B♭♭音）Diminished Tritone的延伸，聽起來充滿不安感。

5 | 掃弦的練習樂句

來挑戰看看實踐樂句，作為掃弦課題的總結！
關鍵在於如何自然地將掃弦樂句跟前後樂句銜接起來。
請藉由以下練習，徹底學會掃弦技巧！

明朗古典☆

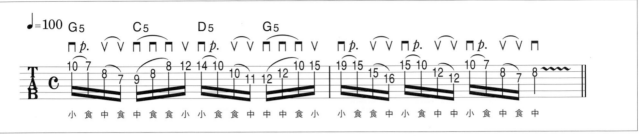

以三條弦掃弦為主，充滿大調氛圍的樂句。
第2小節做劇烈的指型移動，太在意開頭音的話，前一顆音容易結束得太倉促。記住每拍的最後一顆音要彈滿！

＜第3弦Up→第1弦Down＞的時候，小心Pick別碰到第2弦。

來場大橫移

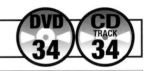

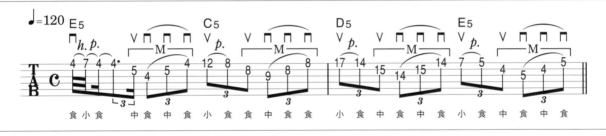

不必多說，整個樂句的焦點正是指型的橫向移動！雖然加入跳弦或許會比較好彈，但固定彈同一弦組，音色較為平均。移動時避免因摩擦到弦而發出雜音，迅速且例

落地移動左手。

減和弦的橫移

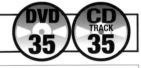

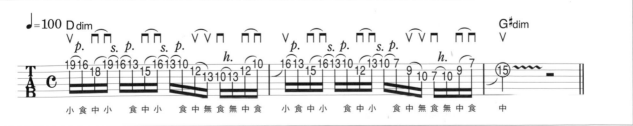

主要是彈減和弦（Diminished Chord）和弦組成音的線性（Linear）樂句。
第1&2小節第1～2拍的兩條弦掃弦，用指及音程變

化相當特殊。若覺得彈起來不順，除了小指的部分可以改用無名指彈，也可以試著找出適合自己的演奏方式。

精通掃弦！

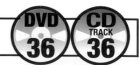

哀愁的旋律式掃弦

充滿小調悲傷氣氛的"催淚"樂句! 第2小節開頭的掃弦,彈的是七和弦的和弦內音,帶出音階的特徵。從第5弦開始,並非一口氣就衝到第1弦,而是到第3弦折返。多留意節奏的部分。由於容易發出雜音,須好好悶掉不彈的弦並小心演奏!

機械式演奏&掃弦

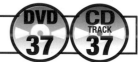

以交替撥弦為主,加入掃弦的機械式演奏。類似像這樣的樂句,交替撥弦和掃弦的Picking力道要一致,演奏才會流暢。注意第3小節從第3弦到第1弦的部分,Picking力道最容易產生落差。另外,彈完第3弦的第7格和第9格,手指確實離開弦面以避免造成殘響。練習時確認有好好彈出每一顆音。

時髦的Minor 7掃弦

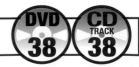

試著在機械式的上行, 插入五聲音階樂句。掃弦的部分, 彈的是在F#m的三和弦加上Minor 7th (E音) 的F#m7和弦內音。想順利做出點弦技巧, 訣竅是 "配合第5弦到第1弦的點弦指型, 以傾斜角度Picking"。因此, 悶音時的感覺也和平常稍有不同, 注意別讓弦觸碰到指板而發出聲音。

盡情縱橫指板

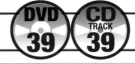

縱橫於指板上的掃弦樂句! 只彈簡單的三和弦, 衝擊性十足且樂句的特色相當明顯。然而正因如此, 要是彈錯也很容易被發現。第3及第4小節的關節按弦, 別讓音重疊。另外, 做指型移動時必須將每顆音彈滿。 只要能彈好這個樂句, 就證明你已經征服掃弦技巧了!

精通掃弦!

1 藍調速彈

一般會認為藍調彈的音數少，演奏時"皆以味道取勝"！
然而實際上藍調仍有許多技巧性的樂句。
首先就來挑戰一下藍調風格的速彈！

藍調進行的特徵

●五聲音階

　　雖然各種演奏風格都能彈"五聲音階(Pentatonic Scale)"，但在藍調曲風裡出現得最頻繁。五聲音階又可分為大調及小調兩種。

　　拿掉大調音階(Major Scale)的第4音與第7音是大調五聲音階。而拿掉自然小調音階(Natural Minor Scale)的第2音與第6音，就成了小調五聲音階。

　　另外，小調五聲音階再加上一個♭5th音是"藍調音階(Blues Scale)"。♭5th音被稱為"藍調音(Blue Note)"，只要旋律裡出現這個音，便會讓人感受到藍調氛圍。

　　請參考圖①（主音為C的範例），記住各個音階的組成音。

圖①

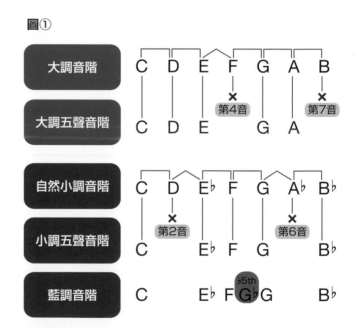

●推弦

　　除了以上所介紹的五聲音階之外，藍調還有另一項不可或缺的要素 — 推弦。

　　巧妙運用推弦技巧，能「唱」出五聲音階樂句的旋律線條。若再併用滑音技巧增添情感的豐富性，會讓演奏變得更完美（譜例①）。

譜例①

・使用推弦技巧！　　　　・使用推弦技巧！

藍調Run奏法

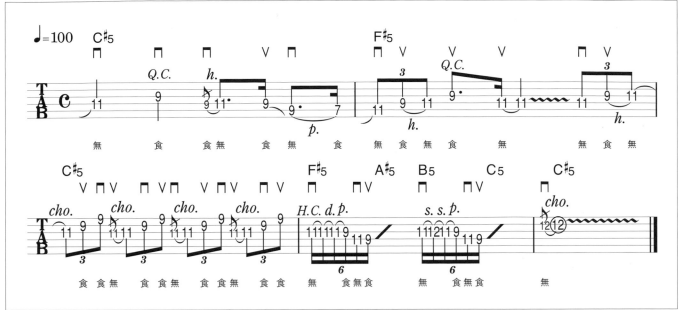

彈五聲音階,並加入三種不同類型的推弦。推弦時要將音推到正確的音高。由於整體來說演奏速度並不快,請參考附錄DVD＆CD,事先確認好音程,再練習將弦推至正確音高。 第3～4小節出現連音符。建議剛開始先分段練習,等熟練之後再從頭彈到尾。

五聲音階的跳弦&勾弦

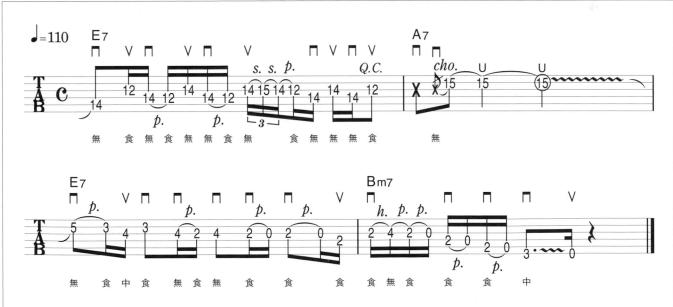

彈小調五聲音階的指型。第1小節的第1～2拍為音域較廣的旋律,不做跳弦的話幾乎沒辦法彈。彈完第5弦Pick往下來到第2弦附近,接著再往上撥第3弦第12格。做開放弦的勾弦時,由於弦的鬆緊度不同,音準容易跑掉。

從第3小節以後低把位的勾弦,盡量放鬆手指,避免用力過度導致音準變高。

2 Jazz／Fusion速彈

提到Jazz，總帶給人一種傳統又艱深的印象。
事實上Jazz曲風也經常彈速彈樂句。
尤其最近開始流行的Modern Jazz，請大家一定要試試！

Jazz／Fusion進行的特徵

●音符的多樣性

與藍調和Rock相較，Jazz／Fusion的樂句通常音符種類多且句型豐富。

藉由在速彈演奏當中加入休止符來提升速度感（譜例①），或彈和緩的旋律增強樂句的整體印象等。帶有緩急起伏的樂句進行，正是Jazz／Fusion演奏的最大魅力。

練習Jazz的速彈樂句，能幫助你學會如何使用休止符。此外，多聽Jazz／Fusion演奏還有另一個好處，那就是能多認識一些樂句，做為將來演奏時的靈感與素材。

譜例①

加入休止符，增加緩急起伏！

●音階的多樣性

彈各式各樣的音階且包含各種速度，演奏的範圍相當廣泛。其中最讓人印象深刻的，是彈和弦內音帶出和弦色彩的樂句。

參考P.61的譜例，「沉穩的Jazz進行」當中第1小節彈的是"變化音階（Altered Scale）"（圖①：主音為C的範例）。開始對Jazz產生興趣的人，請自行參考音階理論的教本，研究各式各樣的音階！

圖①

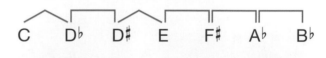
變化音階（Altered Scale）

◀平移主音 R 的位置，
彈不同Key！

動感的Swing Solo

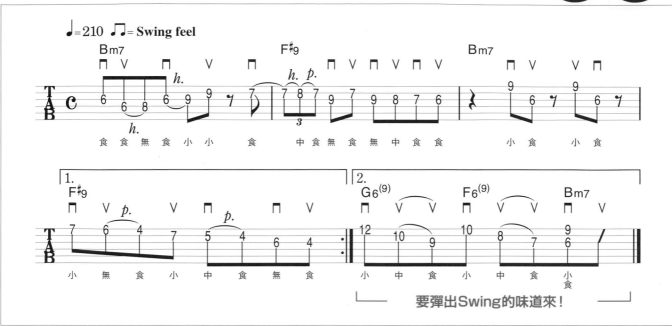

巧妙運用休止符,充滿和弦感的Jazz樂句。雖然演奏速度是♩=210,但此樂句是以8分音符為主,聽起來的感覺會比♩=210來得慢。Swing節奏的掃弦(2.的部分)難度可說是相當高。請參考附錄DVD&CD,建議先確認好右手的動作,然後再配合雙手演奏。

沉穩的Jazz進行

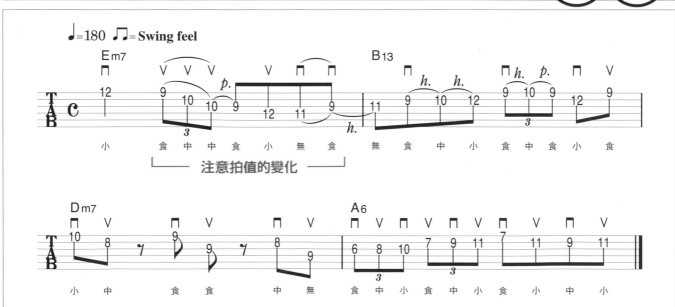

活用Clean Tone的樂句進行。Clean Tone容易傳達出Picking的力道,注意彈各種奏法的音量要一致。第1小節從第2拍連接到第3拍(Swing)的部分,由於節奏週期(拍子)改變了,不容易掌握節奏。第3小節全都用Inside Picking彈,小心別彈到隔壁弦,留意刷弦的動作並好好悶音!

不同風格的速彈特徵

3 Heavy Metal速彈

一般人會認為，Heavy Metal就是用大音量猛刷吉他！
儘管如此，若不注重用音和悶音技巧，很容易變成不像樣的演奏。
所以練習時請留意以下這些重點！

Heavy Metal進行的特徵

●較重的音色

　　Heavy Metal最大的特色，莫過於失真的音色。而活用這項特點拉長延音並彈和音，正是Heavy Metal的演奏特徵。

　　為了在大音量之下仍彈出紮實且穩定的破音音色，最好是使用50～100w的High Gain Amp。Setting的部分，盡量壓低中頻（強調高頻＆低頻）（圖①）。不過要注意太極端的設定會產生Feedback，並降低了音的穿透性。所以在做音色調整的時候，得不斷重複微調的動作。

圖①

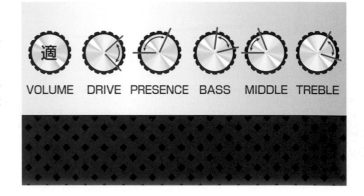

●機械式移動

　　持續彈一樣長度（相同拍值）的音符，這種"機械式移動"也是Heavy Metal進行的特色之一（譜例①）。

　　由於破音開大Picking的細節不易呈現，所以機械式的演奏很容易顯得單調。此時可以試著加入右手悶音、勾弦及搥弦等技巧，或做撥弦泛音（Picking Harmonics）來讓樂句旋律變得更豐富。

譜例①

6連音的機械式演奏範例

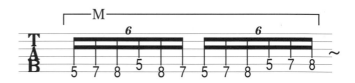

●加上顫音

　　Heavy Metal的演奏幾乎都是由機械式樂句所組成。想增加帥氣度，來場別出心裁又華麗的演出，顫音絕對是不可或缺的技巧。

　　活用顫音的音色，做到比一般更大的音頻擺幅。除了能增強緊張感，還能在樂句的銜接空檔及結尾部分帶出強烈的印象（圖②）。也就是說，加入撥弦泛音能讓Metal感Up！

圖②

在樂句和樂句的中間
彈顫音＆撥弦泛音！

進擊的機械式演奏

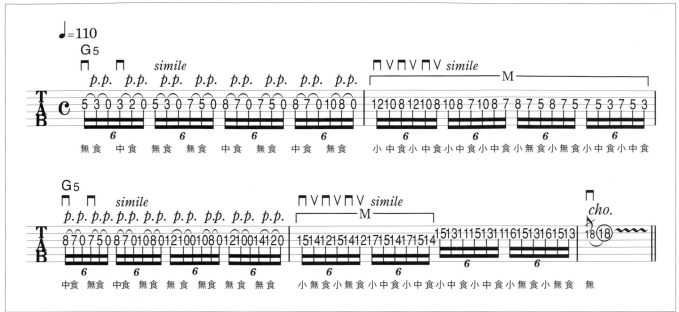

拍子都是6連音,以勾弦技巧為主的樂句。由於是用Full Picking彈,聽起來會有不一樣的味道。第4小節從第3弦移動至第2弦的過程當中慢慢拿掉悶音,樂句的情緒會更激昂。以上可做為創作時的參考。若只是憑感覺彈,節奏很容易亂掉。建議先從♩=55左右的速度開始練習。

緊湊的低音速彈

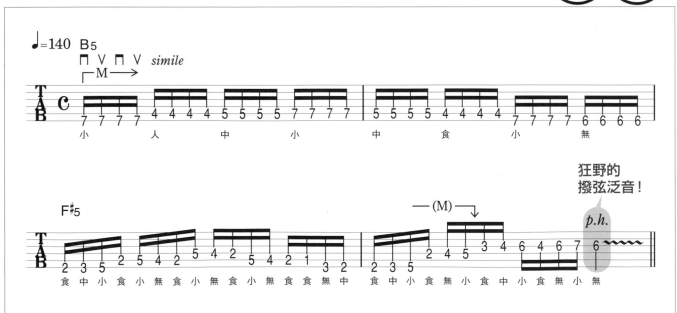

讓單音的Riff系速彈樂句,帶領你進入邪惡的金屬世界。為了維持音的厚度,右手必須在相同位置做悶音。所以演奏時請固定好右手。 第4小節第1拍的跳弦,不必刻意做"跳"的動作,重點是將音流暢地連接起來。最後加入撥弦泛音彈第3弦第6格,爽快地做顫音。最佳的音高變化程度大約是1.5個全音!

4 新古典速彈

最後要挑戰的是新古典（Neo Classical）速彈。
新古典的人氣從80年代至今仍居高不下，
可說是最經典的速彈風格！

新古典進行的特徵

●持續音奏法

　　新古典句型的最大特徵，在於著重技巧使用的同時，旋律又不流於僵硬死板。新古典雖然也做推弦，但主要還是以掃弦、高速音階移動及顫音技巧為主。另外，接下來所要介紹的持續音奏法也很常用。

　　以特定的某個音做為基準音，接著跑旋律。舉例來說，在譜例①的樂句當中E音（上段）和D音（下段）為持續音（Pedal Note）。相同的音一直不斷出現，自然能讓氣氛越來越High。

譜例①

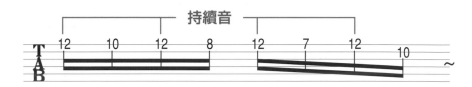

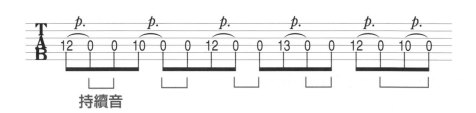

●和聲小調音階（Harmonic Minor Scale）

　　新古典曲風常演奏的和聲小調音階（Harmonic Minor Scale），是將自然小調音階（Natural minor scale）的第7音升半音（Major 7th），保留其他的音階內音（圖①：主音為C的範例）。從第7音到第8音做半音移動，能營造出自然小調音階所沒有的終止感。

　　一般演奏時會依音階構成而限定伴奏和弦，然而新古典風格重視的是旋律的部分，所以一樣能彈和聲小調音階。

圖①

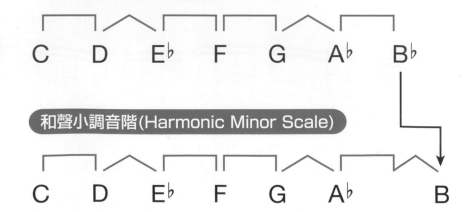

新古典持續音奏法

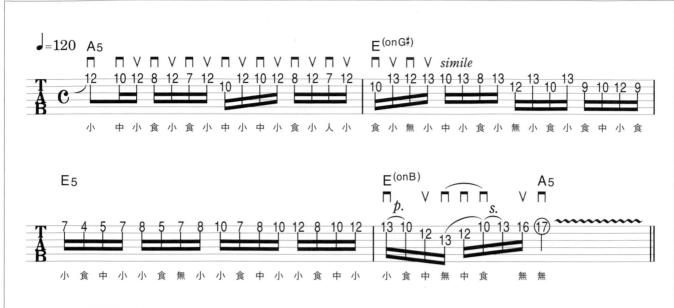

第1小節的持續音是E音,第2小節則為F音。這兩小節的持續音都是用小指壓弦,同時其他手指也必須將弦按好。第2小節第3拍的運指稍微複雜一些。覺得譜面所標示的指型不好彈的人,可以改用其他運指方式。練習時注意節奏及音程的掌握!

新古典掃弦的橫移

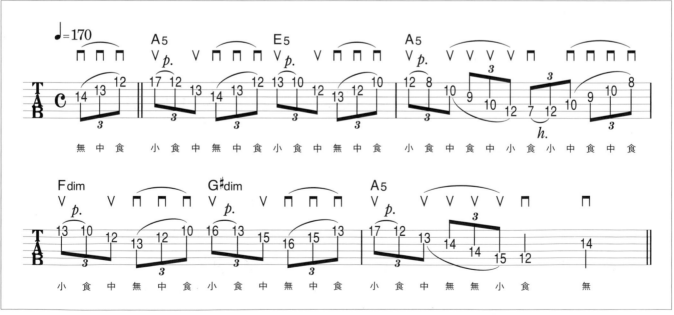

通通做掃弦,簡直新古典到不行的旋律!雖然速度稱不上很快,但左右移動多所以不容易穩定住節奏。另外,正因為演奏速度不快反而更容易出錯(而且彈錯時會很明顯)。練習時注意左手的伸展指型,且關節按弦的部分音不能重疊。仔細地演奏並保持音量的一致。

不同風格的速彈特徵

目標是成為更專業的吉他手！

以實用性為前提，Part.5所介紹的速彈樂句，不僅運用到前幾章所學的技巧，還能在實際演奏時派上用場，讓各位將這些練習做為將來創作時的參考。那麼就來跟著『吉他速彈入門』，學會帥氣地速彈！此外，還要告訴大家有哪些進步的訣竅。

有一種相當有效的練習法─錄下自己的演奏。重新聽錄音檔，會發現和當下所聽到的有著很大的差距。練習時不能只是彈過就算了，還必須好好確認、找出錯誤並進一步做修正，這麼一來才會真正進步。

如果有欣賞的吉他手，就反覆聽他的演奏。"這個人為什麼彈得這麼好？"、"他跟我有哪裡不一樣？"只要能注意到這些，就能發現自己不足的地方。所以除了不停彈琴、不停練習，也要不停地聽！

只差一點點，你就能成為更專業的吉他手！請複習之前的課題，做出更完美的速彈演奏。那麼就往最後的練習邁進，Go！

彈得又快又乾淨

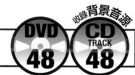

綜合練習的首發，用16 Beat樂句來暖手吧！第2小節開頭的16分休止符，不僅僅是停下來休息，還要讓人聽出"這裡是故意不彈的"。若能做到這一點，緊接在後頭的樂句將更能讓人感受到速度感。第2小節第4拍彈的F音（第2弦第6格），雖然不包含在B自然小調音階內，把它當成經過音之後再做下行，能更順暢地連接至第3小節。

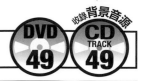

Guitar Slap !

左 =左手打板

右 =用右手在Pick Up上方打板

T =用右手拇指敲弦(Thumbing)(分為Up及Down兩種)

食 =用右手食指勾弦(Plucking)

　　和之前的速彈演奏稍有不同, 連貝斯手都會嚇一跳的 "Guitar Slap"。試著來挑戰一下吧！有別於Cutting的韻味, 在"關鍵時刻"使出這一招, 能產生極大的衝擊！基本上將重點擺在右手。在做拇指的Up Thumbing時,

要注意音量容易變小, 所以在熟練之前可以刻意彈大聲一點。請參考附錄DVD, 研究Slap的動作！

充滿東方色彩的Solo

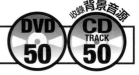

　　Ritchie Blackmore風的Hard Rock速彈。在第1～2小節中間加入開放弦音, 彈音程較大的旋律。如同P.33的說明, 注意開放弦的勾弦力道若太大, 容易造成音準飄高。第4弦的張力較強, 因此容易產生音高變化。最後一小節

的顫音, 一邊用耳朵確認音高一邊搖晃琴弦。由於弦移不多, Picking時不須固定住右手！

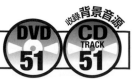

不可思議的全音音階(Whole Tone Scale)！

彈全音音階(Whole Tone Scale)，是充滿飄浮感的旋律。顧名思義，全音音階指的是音階內每個相鄰音的音程差距都是一個全音(兩格琴格)。第3小節在6連音之後緊接著彈16分音符，此時必須切換好拍子的感覺，分別彈出正確的音值。最後彈第1弦第14格，在上一個勾弦音尚未結束之前，右手回到原來的位置Picking。

音程擴張的點弦進行

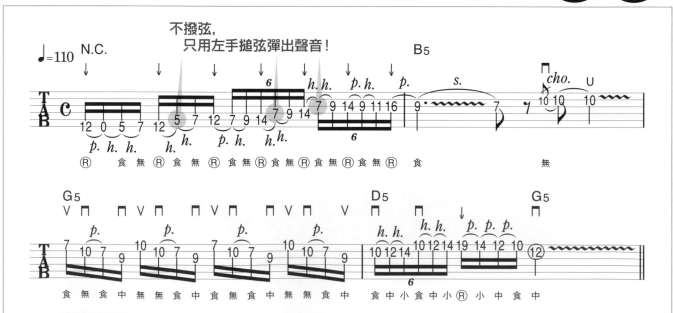

第1小節加入點弦技巧。譜例中有好幾處右手不撥弦而改用左手搥弦彈出聲音。手指太用力的話，搥弦的音量反而出不來。放鬆左手不僅能加快速度，還能彈出漂亮又紮實的搥弦音。第3小節的跳弦&關節按弦容易發出雜音。

為了確認指型及撥弦動作，建議剛開始先慢慢彈。

高速五聲音階樂句

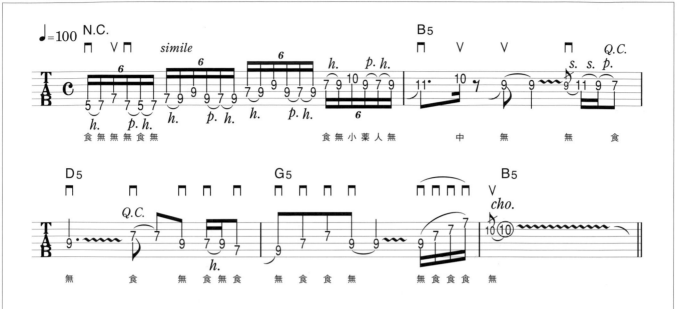

　彈富含情感的小調五聲音階機械式演奏。開頭的6連音相當具有速彈風格,衝擊性十足的機械樂句。也正因如此,練習時最重要的是必須穩定好節奏、仔細彈好每一顆音。從第2小節開始強調情緒的部分。留意拍值並在裝飾音上多用點心,能讓速彈演奏聽起來更有感情。

古典大掃弦

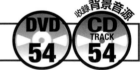

　做六條弦全弦的掃弦,大量使用關節按弦的指型。除了要清楚彈出每顆音之外,由於橫移較多,別因太在意左手的動作,而導致右手Picking的位置跑掉! 各小節在做第5弦挑弦的同時,確認Pick是否有跟到第4弦。若能彈好此樂句,下一步就能創作屬於自己的掃弦樂句了!

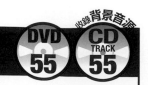
古典大絕招進行曲

綜合練習的最後,要來挑戰兩首練習曲! 首先是包含小三和弦掃弦和Pedal奏法,新古典特色滿載的超絕樂句。

①開頭先用Diminished Chord帶出緊張感。第2小節開始,進入和聲小調的樂句。掃弦的部分,右手一邊輕輕悶音一邊彈。

②與其整首都做速彈,不如只在這個段落加入緩急的變化,會讓高速樂句聽起來更快!顫音的部分可別過度自信,要仔細地彈。

③從第3拍開始進入6連音。試著回想起P.23的練習,除了彈出正確的拍值,也必須保持音色顆粒的平均!

綜合練習曲②

宇宙無敵的機械樂句

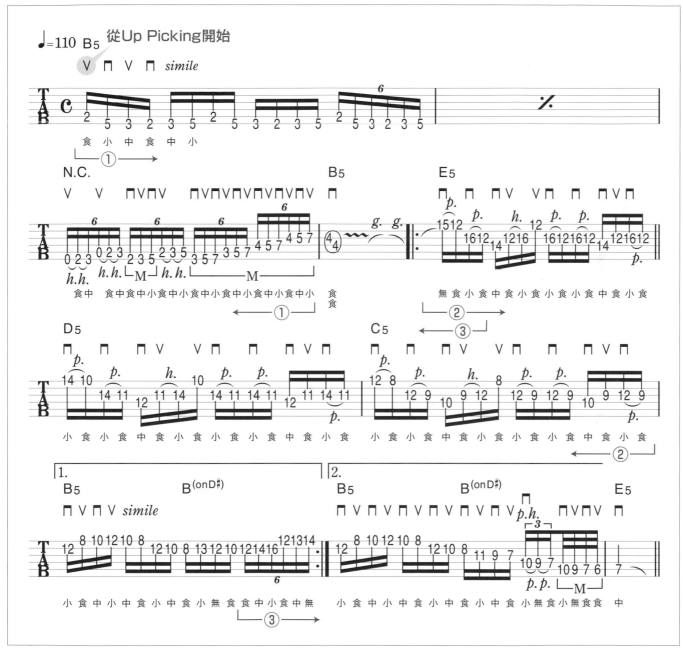

從低音弦Riff開始延伸至高把位彈奏, 怒濤的技巧派&機械樂句! 目標是做出緊湊的演奏。

① 建議從Up Picking開始會比較好彈。 為了合乎Picking Pattern的邏輯, 請按照譜例所標示的方式撥弦。

②這個段落以跳弦為主。Full Picking以外的部分右手雖然輕鬆, 但必須注意節奏容易亂掉。想要彈好這個譜例,

最大的關鍵是維持好左手指型的安定。

③從6連音進到16分音符的時機, 是節奏上的難關。類似的Pattern很常用, 學會之後就無所畏懼了!

Part. 6 關於速彈的各種情報

除了磨練技巧之外，有些重要情報你一定得知道！
包含如何讀譜及音色調整等等，
Part.6所要介紹的，是能讓吉他變得更好彈的方法。

1 如何讀譜

首先要來認識樂譜(音階)。
了解在樂譜上出現的各種記號，就能明白樂曲如何進行，
就算是第一次看見的曲子也能立刻彈奏！

樂曲進行的記號

●反覆記號(Repeat)

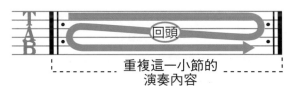

重複這一小節的
演奏內容

▲畫在區分小節的縱線（小節線）上方，**表示重複這一段的演奏內容**。若要回到樂曲的第一小節，則省略前方的反覆記號。另外，需要反覆多次的情形會備註上"○times Repeat"（或"○×"）。

●反始記號(D.C.)

回到樂曲的開頭　*D.C.*

▲在譜例下方標示"*D.C.*"，意味著**接下來要回到曲子的開頭**。

●括弧

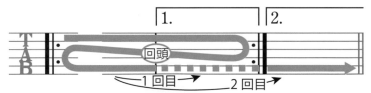

▲和反覆記號一起使用。雖然重複相同演奏，但後半所彈的內容不同。出現括弧1.及2.的時候，**第一次先彈括弧1.。反覆之後則跳過括弧1.不彈，改彈括弧2.**。若想要有更多的變化，就繼續增加至括弧3.、括弧4.……。

●連續記號(D.S.)

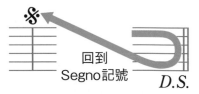

回到
Segno記號　*D.S.*

▲連續記號是指**從D.S.的位置開始，反覆至"Segno＝%"的地方**。%會被標示在六線譜的上方，而"*D.S.*"則和"*D.C.*"記號一樣，標記在六線譜下方。

●尾聲記號(Coda)

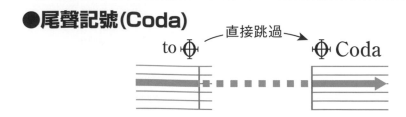

◀當你看到"to Coda"或"to ⊕"，表示要**直接跳到標有Coda或⊕記號的地方**。

若譜面上同時出現反覆記號，則以反覆記號優先，等反覆過後再進入Coda記號的部分。譜面上有可能出現兩個以上的Coda記號（Coda.1、Coda.2…）。

演奏相關的記號

simile	simile	重覆之前的演奏方式。通常在打擊樂時使用。
tacet	tacet	休息。例如1 x tacet是指休息一次。
only	only	單次的意思。2 x only就是只彈兩次。
rit. *(ritardando)*	ritardando	漸漸放慢速度。大多出現在結尾。至於速度該放慢至多少,則根據樂曲和演奏者本身而有所差異。
a tempo	a tempo	回到原來的速度。經常會在rit.後出現。
tempo free	tempo free	彈性速度。
⌢	延長記號	適當延長音的長度。
Repeat & F.O.	Repear & Fade Out	樂曲即將結束時,不斷重複且音量漸漸變小。不須重覆時僅會標示Fade Out。
♫=♪♪ ♫=♪♪	Bounce記號(Shuffle記號)	在譜面最上方出現 ♫=♪♪ ♫=♪♪ 這兩個記號,表示是用類似3連音的拍感去演奏8分音符或16分音符。說穿了就是Shuffle節奏。

省略記號

①:同音／同音型

重複相同的音／音型時會出現的記號。和弦一樣的時候也可以使用。舉例來說,下方譜例第1拍的反拍及第2拍, 都和第1拍正拍一樣彈Power Chord。而第3、4拍則為相同的音型。

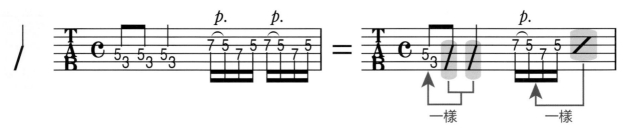

②:以小節為單位彈相同音型

以小節做為單位,重複相同的演奏內容。重複一小節標示為"✗",兩小節則多加一條斜線,變成"✗✗"。以此類推, 重複四小節的音型就標記成"✗✗✗✗"……。

2 適合速彈的吉他配置！

儘管是彈習慣的琴，只要改變配置音色和演奏力也會跟著提升。
尤其是難度較高的速彈演奏，更需要將吉他調整至最佳狀態。
接下來將告訴你該如何做調整，讓吉他變得更好彈！

調整琴頸

琴頸可說是吉他當中最重要的部分。根據琴頸的狀況，會大大影響到音色及演奏力。

為了成為專業的速彈吉他手，必須試著去了解琴頸的狀態！

琴頸曲度

大部分的琴頸都由木頭所製成。既然是木頭製，多少會受到氣溫和濕度的影響而產生形狀變化。這個變化通常會顯現在琴頸的"彎曲程度"上。

曲的情形大致上可分為四種。弦太緊而琴頸的強度不夠，會造成**琴頸過度向前彎曲，也就是"過彎"**。反之，**琴頸過度向後伸直稱為"過直"**（圖①）。另外還有綜合以上兩種的"扭曲型"及"波浪型"。

無論是上述哪一種，都會對演奏造成不良影響，必須做適當的調整及修正。

圖①

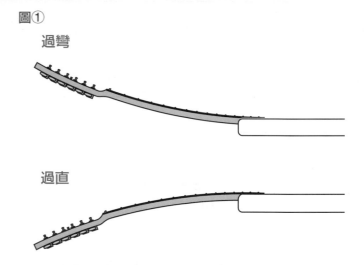

過彎

過直

確認方法

確認琴頸曲度的方法有好幾種，在這裡要介紹的是"按弦法"。

先用左手食指按第6弦第1格，同時再用右手小指按第6弦的最後一格（圖②）。此時若弦距離指板太遠，就是琴頸過彎。相反地，要是弦距離指板太近則表示琴頸太直了。請在六條弦全弦上使用此方法確認。

理論上來說，弦跟指板的距離雖近但又不至於碰到，是最理想的狀態。請參考以上所介紹的方法，試著用左手小指和右手食指按弦。就算弦碰到指板，只要能發出聲音就沒問題！若彈不出聲音則判斷為過直的狀態。

圖②

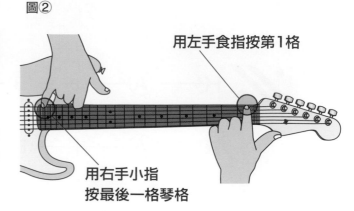

用左手食指按第1格

用右手小指
按最後一格琴格

如何調整琴頸曲度

除了某些特殊的Model之外,一般來說琴頸裡都有稱為"Truss Rod"的鋼條(照片❶)。當琴頸曲度出現異狀,可以藉由調整Truss Rod,來幫助琴頸恢復成最佳狀態。

根據吉他的種類不同,有些吉他的Truss Rod在琴頭(照片❷),有些則在琴尾(照片❸)。

▲調整孔(Adjust nut)在琴頭側的型,通常會有個Truss Rod Cover。

▲調整孔在琴尾側的型,需要將琴頸拆下來做調整。

❶

●旋轉Truss Rod調整琴頸

那麼,就來介紹一下如何調整Truss Rod。

使用螺絲起子(十字or一字)和六角扳手來旋轉Truss Rod。**若琴頸過彎,就"面對調整孔的方向,順時針旋轉(轉緊)";若琴頸過直,就"面對調整孔的方向,逆時針旋轉(轉鬆)"**(圖④)。注意!要是轉得太緊,有可能造成Truss Rod的損壞。請邊確認琴頸的狀態邊做微調。

一般會建議在裝上弦、調好音的狀態下做調整,但也有一些必須拆下來才能調整的琴頸(以Stratocaster型的琴居多)。

圖④

過彎

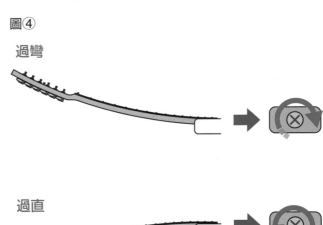

過直

關於速彈的各種情報

⚠ 重要

建議交給專業人士!

雖然Part.6介紹了調整琴頸的基本作法及知識,實際操作仍需要一定的經驗和技術。建議各位還是盡量交給專業人士處理。

當然學會調整自己的吉他也很重要,但太過逞強的話有可能傷害到樂器,最後得不償失。所以,若感到一絲絲不安,請別猶豫立刻求助於專業!選擇自己動手修正或改造,除了要小心別受傷之外,也得負起全部的責任。

弦高的調整

比起木吉他,相較之下電吉他的弦高容易調整多了。將弦調整至合適的高度,琴會變得超好彈!且調整弦高的動作比調整琴頸要來得簡單,請務必嘗試看看,將琴調整至彈起來最順手的狀態。

理想的弦高

●對齊指板的弧度(Radius)

雖然不同型的吉他會有所差異,基本上指板都有個**"弧度"**。

若弦的高度不一致,在彈奏時容易產生落差且音色平衡不佳(圖①)。為了讓吉他更好彈並在演奏時取得平衡,建議配合指板的弧度去調整每一條弦的弦高。

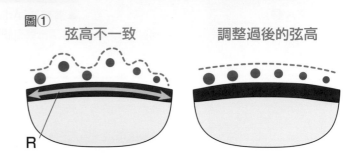

圖①　弦高不一致　　調整過後的弦高

R

●第6弦比第1弦高

隨著弦的鬆緊及粗細變化,弦震動(Picking時弦震動的幅度)也會跟著改變。所以針對每種弦,都有不同的最佳弦高。

基本上,由於第6弦比第1弦粗且弦較鬆,調整時會讓第6弦的高度比第1弦來得高(圖②)。為了符合指板的弧度,**從第1弦到第6弦,弦高慢慢變高**,這是最平衡的狀態。

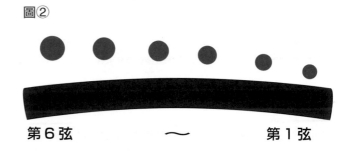

圖②

第6弦　　　～　　　第1弦

弦高的調整方法

根據下弦枕／琴橋的不同,調整方法也不同。接下來將以最具代表性的Model為例,介紹調整弦高的方法。

Stratocaster型常見的小搖座(Fender Type)琴,可以一條弦一條弦去做調整。只要轉動下弦枕上的"六角螺絲",就能調整弦的高度(照片❶)。Les Paul型常見的無搖座(Stop Tail Type)琴,則旋轉琴橋兩端的琴橋支柱來調整弦高(照片❷)。琴橋支柱在調好音的狀態下會被固定住,不容易轉動。此時,建議可以先稍微將弦轉鬆,再做調整的動作。大搖座(Floyd Rose Type)可說是小搖座的進化版,但無法分別調整每一條弦的高度。藉由旋轉支撐琴橋的兩支六角螺絲(照片❸)來調整弦高。注意在旋轉時先將搖桿壓到底,以減低對樂器所造成的負擔。

▲轉動下弦枕上的"六角螺絲",調整各弦的弦高。

▲旋轉琴橋支柱,藉由左右平衡來調整整體弦高。

▲旋轉六角螺絲,藉由左右平衡來調整整體弦高。

試著調整看看!

●各種高度的優缺點

弦高高或低各有優缺點。弦高高音色乾淨,帶給人一種溫暖的印象,且容易做出強弱。弦高低則容易在弦上做移動,能輕鬆彈奏搥勾弦樂句。缺點是容易打弦且較難做出強弱。音質方面,弦高高的話音色聽起來比較溫暖。

弦的高低各有優缺點,請配合自己的演奏風格去做調整。

	優點	缺點
弦高高	●溫暖的音色。 ●較難做出強弱。	●不好做勾弦 & 搥弦技巧。
弦高低	●容易做弦移。 ●彈搥勾弦樂句比較輕鬆。	●須留意Picking力道,容易打弦。

●如何測量弦高

用"尺(測量用鐵尺／照片❹)"測量弦高。測量位置建議在第12格或最後一格琴格。

首先用尺抵住指板,並和指板保持垂直角度(照片❺)。接著尺的正面輕輕靠上琴弦,測量琴衍頂端至弦下方的高度(照片❻)。重複以上的動作,測量每條弦的高度。

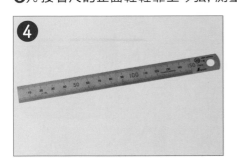

▲尺

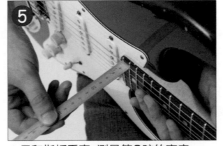

▲尺和指板垂直,測量第6弦的高度。

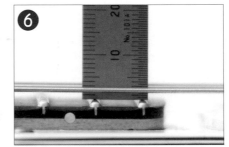

▲從琴衍頂端(0mm)到弦下方的高度,即為弦高。

●建議弦高

由於每個人的演奏習慣不同,所以沒有硬性規定弦的高度。以下所要介紹的是適合速彈的弦高。

測量最後一格琴格,將弦高調整成第1弦側1.5mm、第6弦側1.7mm左右(偏低)。最重要的是,要確認此時琴頸的狀態良好(詳細請參考P.74)。雖然每把吉他不盡相同,但若將弦調得太低,有可能會彈不出聲音。想要再降低弦高的人,建議是以上的數值再減0.2mm就好,這個數字幾乎已經是極限了。若習慣弦高偏高的人,建議弦高為第1弦側1.7mm、第6弦側2.0mm左右。或者可以再稍微調高一點點也沒關係。

請做各種嘗試,慢慢去找出自己覺得好彈的高度!

	第6弦側	第1弦側
偏高	2.0mm 〜 2.2mm	1.7mm 〜 1.8mm
偏低	1.5mm 〜 1.7mm	1.3mm 〜 1.5mm

3 適合速彈的音色

雖說音色就代表了吉他手的個性，
但若聽眾們覺得難聽，即便擁有自己的個性也毫無意義。
無論破音還是Clean Tone，請試著研究出好聽的音色！

建議基本設定

充滿個人風格的音色固然重要，但最終還是得讓大家都能接受，否則就只是單純的自我滿足罷了。

以下所要說明的正是音色調整的關鍵—音箱的使用方法，請一邊閱讀一邊學習。

儘管有各式各樣的器材，最重要的仍是去了解、熟悉這些器材，並好好善用它們。試著提升自己的技術，彈出帥氣的音色！

●音箱破音的特徵

說到"Rock的音色"就非破音莫屬。除了透過音箱之外，也可以使用效果器產生破音音色。接下來要介紹的是吉他音箱的主流，真空管音箱（Tube Amp）的基本常識。

雖然和數位（Digital）及電晶體（Transistor）音箱相比，真空管音箱的音壓大得多，但若調整不佳，聲音的穿透力較差，聽起來也不好聽。真空管音箱的有趣之處正是將總音量（Master Volume）開到最大時的飽和度（Saturation）（Power amp的破音）。想利用音箱產生破音音色，最大的關鍵在於總音量的設定。

另外，在無法將音量調大的環境下，與其調低大音箱的音量，會建議還不如從一開始就使用輸出量較小的音箱（圖①）。

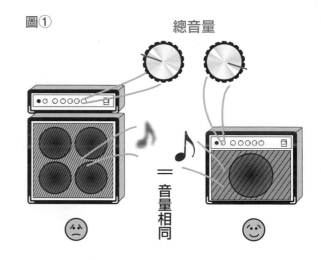

圖① 總音量

音量相同

●音色設定

調整音色時，建議先決定音量再來調整EQ（圖②）。使用真空管音箱，若先設定好EQ再轉音量，音色上會產生劇烈的變化。

彈技巧派高速樂句，音色的穿透力要強且必須顆粒分明，所以調整時建議稍微壓低低頻（Bass）。低頻過高中頻和高頻就出不來，此時就算提高音量，由於聲音穿透力不佳，還是容易被其他樂器吃掉。

雖然喇叭的大小和數量也會影響低音聽起來的感覺，但合奏時已經有貝斯這項樂器，吉他部分的低音就不須開太大。這麼一來不僅整體的平衡較佳，吉他的音色也會比較明顯。注意在調整音量時，不能只考慮到吉他，同時也必須考慮到其他樂器！

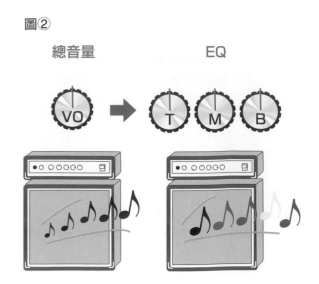

圖② 總音量　　　　EQ

VO　→　T　M　B

需特別注意以下幾種音色！

　　吉他手本身認為好聽的音色，聽眾們卻不見得喜歡，偶爾也會發生這種情況。

　　請參考以下幾點，盡量調整出大家都覺得好聽的音色

●破音開太大

　　破音越大延音效果越強，就算只是輕輕碰到弦也能發出聲音。然而，破音太大音色顆粒不夠乾淨，便傳達不出Picking的細節。另外，雜訊也會跟著變大且容易產生Feeback（圖③）。

●效果太多

　　Chorus、Reverb、Delay等Modulation／空間系效果器讓無潤飾過的吉他音色變得更豐富，就算只有吉他也能產生很好的演奏氣氛。但若效果加太多，音色輪廓過於模糊，便會讓人聽不出音程。請避免過度使用效果器！（圖④）

圖③

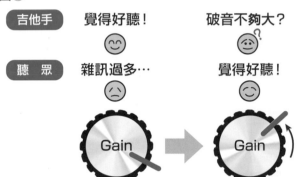

圖④

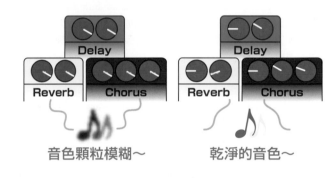

●注意總音量

　　和樂團一起演奏時若一味將吉他音量調大，整體平衡感容易變差。如果聽不到吉他的聲音，可以改變喇叭的方向等做出各種調整（圖⑤）。不管怎麼做吉他的聲音仍出不來（也沒辦法將總音量調大），那就並用破音系效果器，試著調整音色及音量平衡。

●不能以CD的音色作為範本

　　調整音色時最容易發生的錯誤，便是把CD的音色當作範本。CD是從喇叭播放出來之後經由麥克風收音、錄音，利用EQ和壓縮器（Compressor）混音，接著過帶之後才完成的檔案（圖⑥）。最初就以此種音色為目標，就算是原本帥氣的吉他演奏，合奏時也會顯得穿透力不足。雖說音色調整並沒有正確答案，但與其模仿CD的音色，若有欣賞的吉他手，還不如到現場聽他演奏會更有參考價值。

圖⑤

圖⑥

關於速彈的各種情報

79

4 推薦速彈專輯

在本書的最後，要一口氣介紹許多經典速彈專輯！
這些專輯都非常值得拿來做參考，
一邊聽名人的演奏，一邊提升自己的演奏力和創造力！

選盤・文章撰寫:梶原稔廣

『Rising Force』(84年)
Yngwie Malmsteen's Rising Force

擔任Alcatrazz吉他手的期間，Yngwie Malmsteen便以驚人的技巧聞名於世。爾後他組成個人樂團Rising Force，並發行首張同名專輯(主要是演奏曲)。藉由此張專輯能細細品味Yngwie Malmsteen既古典又富含情感的演奏。年紀輕輕便確立個人風格的他簡直就是個天才！

『Maximum Security』(87年)
Tony Macalpine

新古典金屬風格的必聽專輯！Tony Macalpine具備紮實的理論基礎和技術，他的演奏特徵在於情感豐沛的句型。除了優秀的Picking技巧之外，Tony Macalpine也擅長做點弦和掃弦彈流利的樂句！另外在這張專輯當中，還有George Lynch及Jeff Watson的友情客串演出！

『Second Heat』(87年)
Racer X

在Bruce Bouillet成為第二吉他手之後迎向最強編制，Racer X的第二張專輯。雖然第一張專輯也能聽到Paul Gilbert的爆裂速彈，但在此專輯當中，Bruce Bouillet和Paul Gilbert像是人體和聲器一般，彈和聲及雙音樂句的部分堪稱一絕！請務必要聽聽他們既快速又緊湊的用音。

『Perpetual Burn』(88年)
Jason Becker

擔任Cacophony吉他手的期間，Jason Becker所發行的個人專輯。雖然他當時只有20歲左右，卻能以獨特的作曲品味，巧妙地將演奏技巧融合在樂曲當中。被稱為"受到矚目的新星"的Jason Becker，在那之後卻不幸罹病，目前仍與病魔戰鬥中。請聽看看這張專輯，回味他當時的演奏。

『Truth In Shredding』(90年)
MVP(The Mark Varney Project) feat.
Allan Holdsworth、Frank Gambale

Allan Holdsworth & Frank Gambale，Jazz／Fusion界兩大巨頭的夢幻共演。絕對值得珍藏的一張CD！Frank Gambale擅長做小幅度掃弦，而Allan Holdsworth則擅長做帶有緩急的搥勾弦。尤其是休止符的運用及充滿緊張感的樂句，這兩人的演奏組合真是令人驚艷。

『Extreme II - Pornograffitti』(90年)
Extreme

比起上一張專輯更具有豐富的變化性，在樂團合奏上也強化許多。擁有不可動搖的人氣，Extreme的第二張專輯。Nuno Bettencourt的演奏特徵在於其準確又俐落的Picking。無論抒情歌還是Hard Rock、Funk曲風，經過他充滿起伏的演奏手法點綴，總是能讓樂曲變得更加出色。

『Tilt』(95年)
Richie Kotzen、Greg Howe

Richie Kotzen & Greg Howe的共同演奏專輯。包含Rock、Jazz／Fusion及Funk等，此張專輯網羅了各式各樣不同的曲風。一般來說，技巧派樂句比較不容易彈出味道來。但這兩人的演奏，卻絲毫讓人感覺不出這樣的問題，可說是精彩絕倫。

『Venus Isle』(96年)
Eric Johnson

說到Eric Johnson的演奏特徵，正是其獨特的Chord Voicing和流暢的Solo。他的吉他音色相當優美，演奏內容則是以五聲音階的速彈為主。Eric Johnson充滿個人風格的句法及用音豐富的彈奏手法，都很值得拿來做為參考！

『Paradise Lost』(07年)
Symphony X

一改先前的保守作風，Symphony X的第七張專輯稱得上是Progressive Metal的經典名作。Symphony X是由一群經驗豐富的樂手所組成的，在演奏當中隨處可見其俐落的手法。他們以穩定的技巧彈出Heavy的音色，所以除了技術面之外，也是音色調整的最佳範本。

 # 電吉他學習地圖

電吉他 First Step

搖滾吉他超入門 NT$.360
Rock Guitar基本技巧,
完美調音之路,
正確換弦方式,
練習經典樂句,
速攻音色效果器設定,
吉他種類資訊

狂戀瘋琴 NT$.660
針對電吉他入門者需求設計的
有聲教材。
基礎技巧、速彈秘訣、調式音
階,音樂流派手法無一遺漏。

Backing NT$.360
吉他技巧攻略本
各種悶音背景奏法,
節奏訓練,分散和弦伴奏,
泛音,娃娃器踏板的使用,
搖桿用法,和弦變換應用練習

低調穩重派【節奏吉他】

金屬節奏吉他聖經
本書中共分為兩個部分,我
們會介紹各種金屬樂風,同
時還要為你建構好所需要
的音樂基礎,使你技法精進,
並有一系列從初級到高級,
並加上Bass和鼓伴奏的迷
你樂曲,讓你模擬一個完整
的樂團一起練習
NT$.660

配合

一支獨秀派【主奏吉他】

通琴達理 NT$.620
- 和聲與樂理

1.音程、節奏、音階、和弦、調號的認識。
2.和弦轉位、利用調性中心做變化。
3.音階上的和聲重組、引申和弦、轉調。

吉他哈農 NT$.380

分為搖滾哈農/金屬哈農/
藍調哈農/爵士哈農
基本樂理概念
常用音階介紹
吉他大師常用經典樂句

吉他奏法大圖鑑 NT$.500

本書裡不僅有許多讓你看一眼就能明白
吉他奏法的照片,還有大量的練習樂
句。所有練習句也一併收錄在附錄CD
當中!

365日的電吉他練習計劃 NT$.500

本書的內容包含基礎運指、節奏刷弦、
搖滾吉他Solo、爵士吉他Solo、變換和
弦,以及打弦(Slap)技法等各種練習。

金屬主奏吉他聖經 NT$.660

各種不同的小調五聲音階/
藍調/多利安調式風格,還
有在自然小調音階中的即
興重複樂段和獨奏,下上
交替撥弦技巧/一系列的速
度練習/基本的音階理論

超絕吉他地獄訓練所
-叛逆入伍篇 NT$.500

收錄191個速彈練習!
收錄示範演奏配樂Kala
新手入門地獄系列最佳教材

新書

五聲音階秘笈 NT$.500

從基本知識到如何廣泛的
應用,傳授各種活用各種
五聲音階方法,讓你大聲
尖叫"這真是太實用
了"!

＊實際價格依書本上所標示售價為主

更多新書訊息及試聽試閱
請上典絃官網
www.overtop-music.com

收Funk自如　NT$.420
-Funk吉他節奏刷弦技巧

各種基礎節奏彈法訓練
應用技巧
活用樂句集錦
名樂手的經典樂句

音色達人
【效果器運用】

縱琴聲設系列-
初聲之犢　NT$.360

Sound make基礎知識、如何靈活應用效果器、各種曲風及樂手音色、模擬調整。

和弦進行秘笈
-活用與演奏　NT$.360

以作曲、編曲觀點介紹各音樂風格中的常用和弦進行模式。

大師先修班
【增強演奏概念】

獨奏吉他　NT$.660

音調 / 調式音階 / 分解和弦各種技巧
想像訓練等各式練習
Rock / Blues / Jazz和其他各種風格
模進 / 樂句和Licks!

集中意識！
60天精通吉他技巧訓練計畫　NT$.500

收錄了60天吉他練習計畫的學習教材（附CD）。將各種吉他技巧分成「指法」,「撥弦技巧」,「吉他Solo」,「伴奏／節奏刷弦」等4章。

飆風快手
【增強技巧】

超絕吉他地獄訓練所 1
NT$.500

收錄240個速彈練習!
收錄示範演奏配樂Kala
挑戰史上最狂超絕吉他樂句!

新書

吉他速彈入門　NT$.480

本書放大文字及彩色照片,附上實際示範的DVD&CD,是一本從零開始的速彈教材。藉由大量圖片及照片、簡單明瞭的頁面、與DVD同步的譜例,讓你紮紮實實學會各種必修技巧!

超絕吉他地獄訓練所 2
-愛和昇天的技巧強化篇　NT$.560

收錄240個速彈練習!
收錄示範演配樂Kala
挑戰史上最狂超絕吉他樂句!

新古典金屬吉他
奏法解析大全　NT$.560

為了確實學習新古典金屬吉他樂風所編輯而成的教材,並以古典樂為題材編寫出九首新古典金屬吉他演奏曲

超絕吉他手養成手冊　NT$.500

從運指方法與彈片彈奏開始,然後組合節奏、跳弦、掃弦、連奏、裝飾音、伴奏無一不包的練習。再從古典樂風、藍調風、搖滾風、爵士融合風等樂風練習,讓你成為真正的超絕吉他手!

Kiko Loureiro　NT$.600
電吉他影音教學

多角度示範火神Angra吉他手中文電吉他DVD教材,樂譜示範、交替撥弦/掃弦、點弦等各種技巧

Guitar magazine ギター・マガジン

DVD&CD學習法!
吉他
速彈入門

【監修】(執筆・演奏)
梶原稔広(Kajihara toshihiro)

出生於東京。Progressive Hard Rock
樂團ALHAMBRA的吉他手。20歲起以
職業樂手的身分活動, 參與許多聲優、
動畫歌曲、遊戲配樂的錄音及演出。01
年開始於MI JAPAN擔任"GIT DX(超
速吉他科)"講師, 培育後進。除了協助
樂器製造商開發產品、示範演奏等, 同
時也編寫教材。著有『自我流吉他手容
易犯的77個錯誤(暫譯)』(小社刊)。

作者／河本奏輔
翻譯／王瑋琦、張庭榮
校訂／簡彙杰
美術編輯／羅玉芳
行政助理／溫雅筑
發行人／簡彙杰
發行所／典絃音樂文化國際事業有限公司
　　　　電話：+886-2-2624-2316　傳真：+886-2-2809-1078
聯絡地址／251 新北市淡水區民族路10-3號6樓
登記地址／台北市金門街1-2號1樓
登記證／北市建商字第428927號
印刷工程／快印站國際有限公司

定價／500元
掛號郵資／每本40元
郵政劃撥／ 19471814　戶名／典絃音樂文化國際事業有限公司
出版日期／2014年03月初版